编委会

希望的田野

魏旭超　周松晓　主编

舞阳农民画

农民画

中原出版传媒集团
中原传媒股份公司
河南电子音像出版社
·郑州·

图书在版编目（CIP）数据

希望的田野：舞阳农民画 / 魏旭超, 周松晓主编. — 郑州：河南电子音像出
版社, 2024.6

ISBN 978-7-83009-561-1

Ⅰ. ①希… Ⅱ. ①魏… ②周… Ⅲ. ①农民画－作品集－中国－现代 Ⅳ. ①J229

中国国家版本馆 CIP 数据核字（2024）第 107260 号

出 版 人：张　煜

策　　划：李亚楠　宋化勇

项目统筹：袁　智　刘少梅

责任编辑：范丽娜　程　勇

责任校对：李晓杰

美术编辑：张　勇　李景云

数字编辑：郭　宾

特邀设计：刘　民

出版发行：河南电子音像出版社

地　　址：郑州市郑东新区祥盛街 27 号

电　　话：（0371）53610155

经　　销：全国新华书店

印　　刷：河南瑞之光印刷股份有限公司

开　　本：889 mm×1194 mm　1/16

印　　张：10

版　　次：2024 年 6 月第 1 版

印　　次：2024 年 6 月第 1 次印刷

定　　价：298.00 元

如发现印装质量问题，请联系印刷厂调换。

地址：武陟县产业集聚区东区（詹店镇）泰安路与昌平路交叉口　电话：（0371）63956290

大地的色彩　希望的田野

在中国悠久的农耕文明中，民间艺术以其独特的魅力和生命力，成为中华优秀传统文化的重要组成部分。舞阳，这片古老而又充满活力的土地，孕育了无数勤劳智慧的农民，也孕育了独特的农民画艺术。2004 年，舞阳农民画入选首批"河南省民族民间文化保护工程"名录；2006 年，舞阳农民画被列为第一批"河南省非物质文化遗产"……舞阳县也先后荣获"中国现代民间绘画画乡""中国民间文化艺术之乡"等荣誉称号。

舞阳农民画也称"舞阳现代民间绘画"，起源于 20 世纪 50 年代，是从民间绘画、剪纸、刺绣、泥塑、壁画等古老的民间艺术传统发展而来的。舞阳农民画以丰富的生活为源泉，既继承和发扬了中原传统的民间文化，又融入了开放的现代意识，描绘民间习俗，讴歌时代生活。

舞阳农民画绘画题材以传说、故事、民俗、节庆、庙会、丰收和现实生活场景为主，从邻里关系、生活习俗、孝道文化到生产场景、农村发展、农民的幸福生活等都成为农民画家笔下生动的描绘对象。舞阳农民画在色彩运用上追求艳丽、强烈的效果，主观喜用蓝色、红色、绿色、黄色、黑色进行人物、物象

的绘制，染色厚重浓艳、吉祥喜庆，图案简洁生动，表达了中原民间色彩的质朴、天真和生命力，展现着浓浓的乡土气息。

舞阳农民画不仅承载着中原大地深厚的文化底蕴，更是新时代中国农村面貌变迁的生动写照。我们有幸将这些优秀的舞阳农民画结集成册，呈现给广大读者。画册分为"新田园""新农民""新乡风""新时代" 4 个篇章，收录优秀画作近 200 幅，并加以文字说明。每一幅画作，都带着泥土的芳香，带着田野的露珠，带着幸福的味道，体现着新时代农民对伟大祖国的无限热爱，对美好生活的深情向往，对乡土的浓浓眷恋。

"新田园"描绘了乡村自然风景和农业生产的新面貌。在生态文明建设的大背景下，田园不再是单纯的耕作场所，而是生态、生产、生活和谐共生的美丽家园。舞阳农民画中的青山绿水、丰收田野、四季劳作等元素，传达了对自然和谐与可持续发展的深刻理解。

"新农民"聚焦新时代农民的人物形象。他们或手持农具在田间劳作，或坐在农家小院与亲朋好友谈笑风生，或在盛开的桃花园里畅游，幸福像花儿一样。画家们将农

民的智慧、勤劳和希望转化为一幅幅鲜活的画面，展现了新时代农民的风采和他们对美好生活的向往和追求。

"新乡风"呈现了乡村社会风尚的转变。伴随乡村振兴战略的实施，传统的乡风民俗得到了新的发展和演绎。舞阳农民画中的乡村婚礼、节日庆典、邻里互助等场景，不仅反映了乡村的传统美德，也展示了新时代乡村文化的自信和活力。

"新时代"绘出了新时代农村的新变化、新面貌、新辉煌。田野中现代化收割机来回穿梭，奏响丰收交响曲；小汽车驰行在乡间的小路上，与丰收的田野、美丽的乡村风光交相辉映。画家们以独特的视角和创新的手法，记录了新时代农村的发展变化。

舞阳农民画如同一面镜子，映照出中国乡村发展的新面貌、新气象，一幅幅生动有趣的农民画立体表达了中国形象、中国精神、中国文化。舞阳农民画以其独特的艺术形式和深刻的内涵成为新时代农村文化一张亮丽的名片。本画册是对这一宝贵文化遗产的一次深入挖掘和全面展示，希望这些充满生机与艺术情趣的画作能让更多人了解和欣赏到舞阳农民画的独特魅力，激

发更多人对新时代乡土中国的关注和热爱，为乡村文化的传承和发展注入新的活力！同时，画册的整理出版也是对那些默默耕耘在艺术田野上的舞阳农民画家的致敬，是对他们不懈创作和传承创新的肯定！

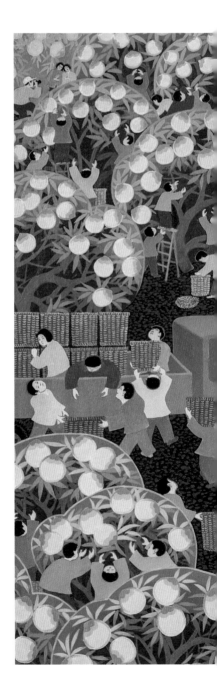

大事记

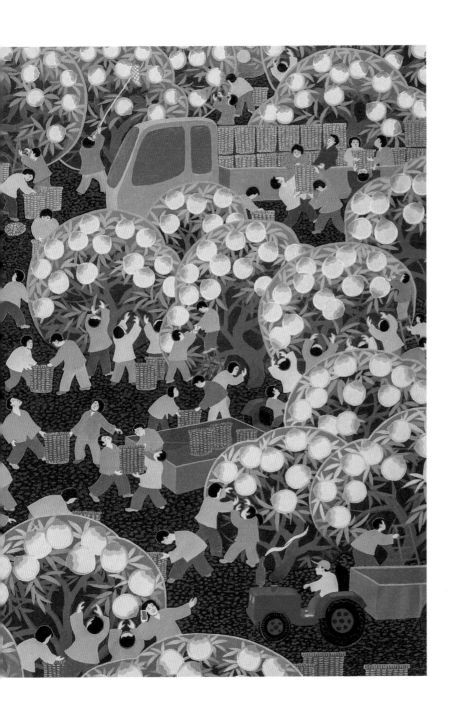

1984 年，河南省第二届农民画展，舞阳农民画入选 21 件，名列前茅。

1987 年，第一届中国艺术节"中国现代民间绘画展览"，舞阳农民画入选 7 件。

1988 年，第一届河南艺术节，"舞阳现代民间绘画展览"被列为十大展览之一。

1988 年，舞阳县被国家文化部命名为"中国现代民间绘画画乡"。

2004 年，舞阳农民画被列入河南省首批"河南省民族民间文化保护工程"名录。

2006 年，舞阳农民画被列为第一批"河南省非物质文化遗产"。

2007 年，舞阳农民画被评为第二届"河南省知名文化产品"。

2008 年，舞阳县被国家文化部命名为"中国民间文化艺术之乡（绘画）"。

2009 年 9 月，河南省庆祝建国 60 周年农民画展，舞阳农民画获奖作品达 106 幅，其中 16 幅作品获一等奖。

2010 年 7 月，"农民画时代·时代画农民"全国农民画展，舞阳农民画有 8 幅作品入展，舞阳县被列为全国十个有代表性的画乡之一。

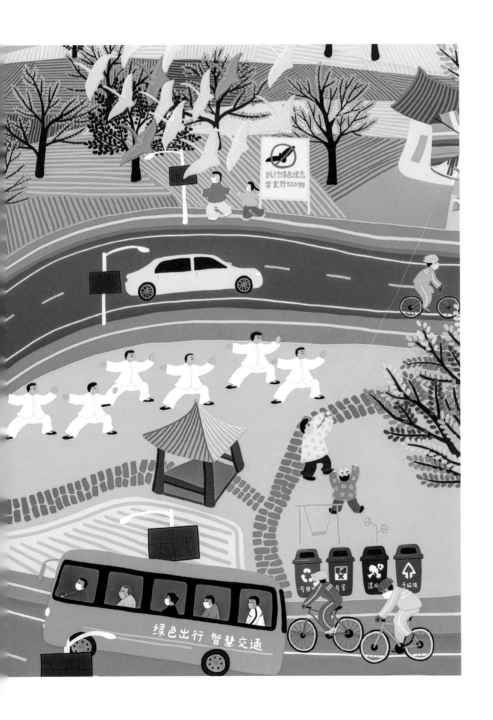

2013 年，在中宣部、中央文明办等六部委联合举办的全国"讲文明树新风"公益广告宣传活动中，149 幅舞阳农民画入选，舞阳县被列为全国"讲文明树新风"公益广告创作基地。

2014 年，60 多幅作品被中宣部宣教局制作成"图说我们的价值观"公益广告，发布在《人民日报》《经济日报》《光明日报》等各大报刊及网络媒体，在全国各地乃至庄严神圣的天安门前展示。

2016 年，CCTV《文化中国》栏目拍摄的舞阳农民画专题片——《文化中国·天下舞阳》之《炫目的彩虹》，多角度报道了舞阳农民画的历史渊源、发展历程、艺术特点和辉煌成就。

2021 年，河南省美术馆举办"新时代 新农民 新画卷"河南省舞阳农民画展。

近年来，先后有 300 余幅舞阳农民画作品入选全国美术展览及全国农民画创作大赛作品展，1000 余幅舞阳农民画作品入选省市级美术展览。

目录

新田园

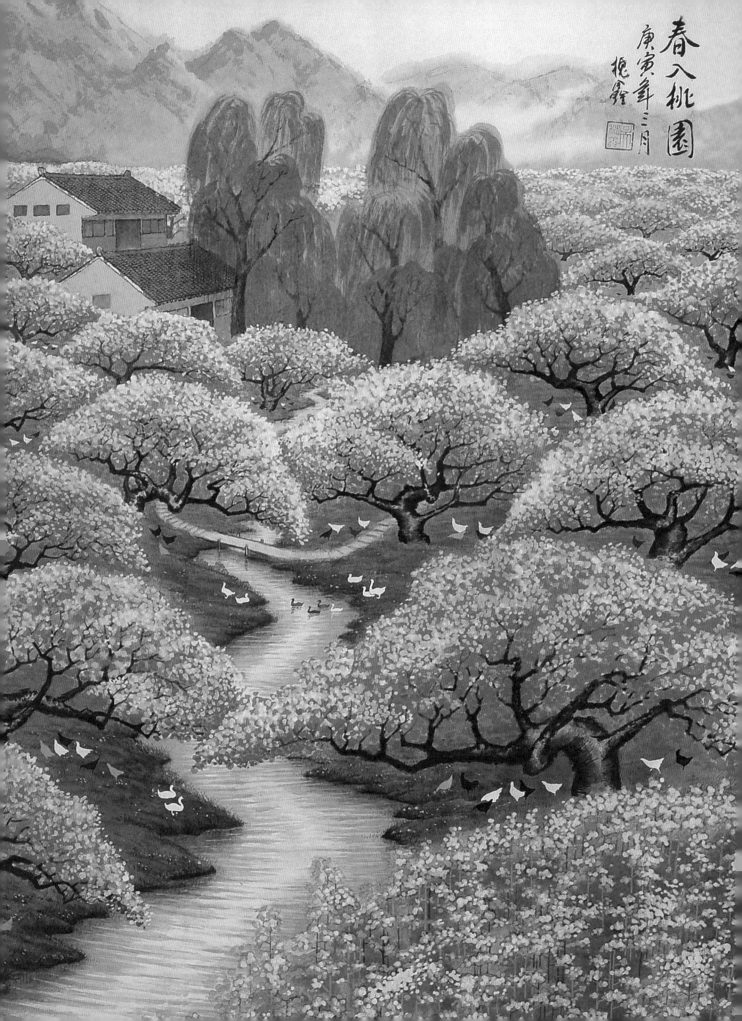

春入桃園
庚寅年三月
挹鑫

春入桃园，和风扑面，盛世桃花别样红；中国之梦，复兴之梦，振兴中华立志宏。放眼神州锦绣，杨柳依依，春风送暖，舒心岁月美如画。遥望多彩桃园，绿树红花，小桥流水，处处流淌幸福泉。

驴拉石磨磨米面，转上一天不出圈。你赶驴来我喂鸡，生活越来越美丽。这种场景现在已经看不到了，画张画儿，留个念头，让后人们都知道过去的幸福生活。

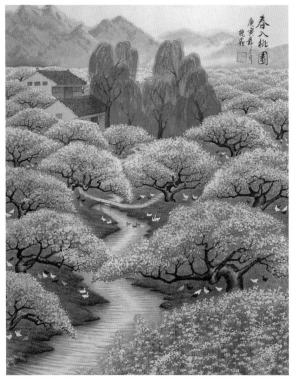

◎入选中宣部、中央文明办"讲文明树新风"公益广告

《春入桃园》

作者：吴怀欣

时间：2010

◎入选中宣部、中央文明办"讲文明树新风"公益广告

《幸福日子万年长》

作者：任明兆

时间：2009

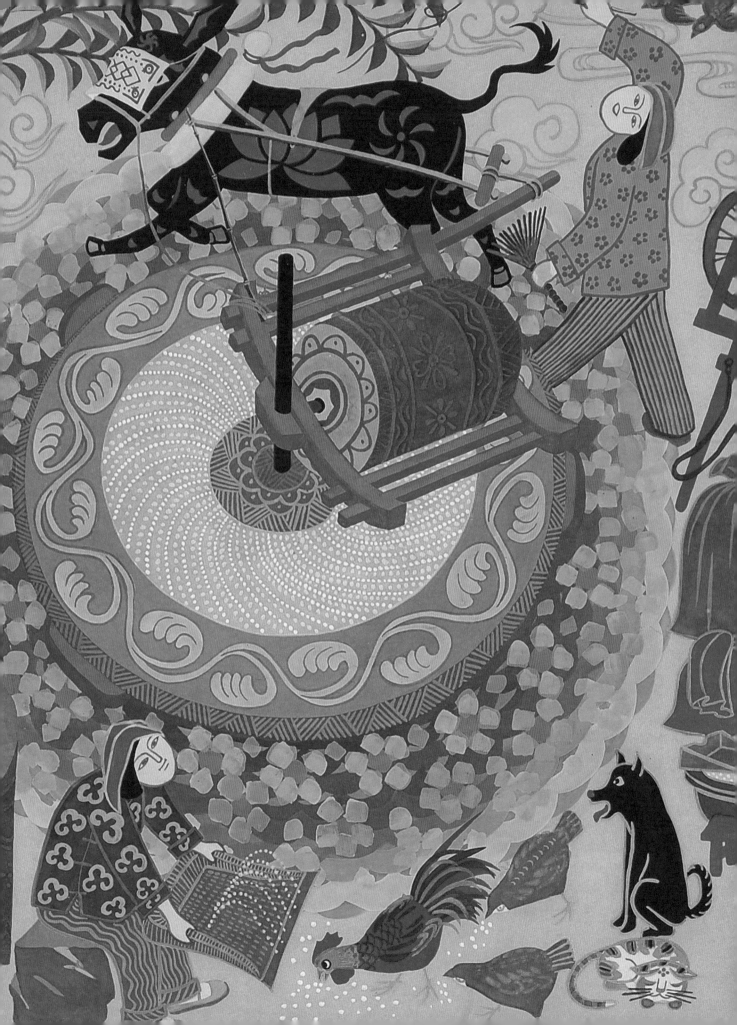

对于在外流浪的游子来说，故乡的一切都是美好的：故乡的人，故乡的屋舍，故乡的麦田……故乡的人，朴实善良、踏实肯干，对待事物认真又坚韧，对待朋友十分仗义；故乡的小院上空总是飘着一缕缕炊烟，空气中弥漫着浓浓饭香，故乡的屋舍鳞次栉比，邻里关系亲密和谐；故乡的麦田似一片青纱帐，站在小土坡上，放眼望去，一片绿色，没有杂质，置身在麦浪之中，使人忘掉一切烦恼。这就是我的故乡，温柔且富有生活气息。这就是舞阳，一个美丽的地方。

◎入选中宣部"新生活·新风尚·新年画——我们的小康生活主题美术作品展"

《归乡》

作者：魏旭超

时间：2022

◎入选中宣部"新生活·新风尚·新年画——我们的小康生活主题美术作品展"

《故乡》

作者：魏旭超

时间：2017

◎入选"沸腾的乡村——庆祝建党 100 周年乡村振兴美术作品展"

《童年》

作者：王小亭

时间：2015

看到这幅画，仿佛走进了梦中的桃花源。这里，蔚蓝的天空之下没有高耸入云的楼房，目之所及皆是绿油油的蔬菜、金色的麦田，空气中弥漫着泥土的芳香。小溪围绕着房屋，鱼儿在水中自由地嬉戏，一群鹅鸭在追逐着嬉戏的鱼儿，多么自由畅快！院子里的植物长势喜人，旁边还晾晒着刚收的秋粮。这样的日子好不美哉！

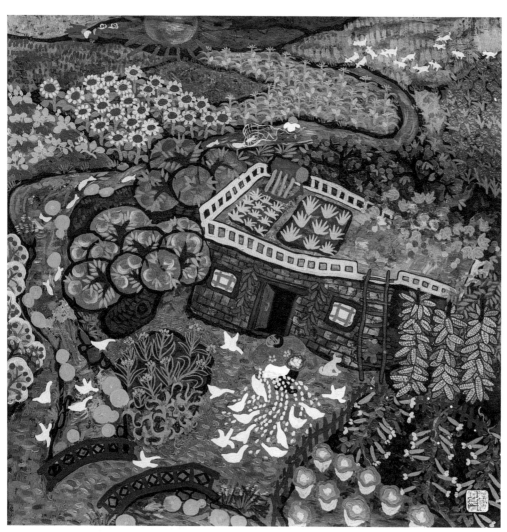

◎获"'朵云轩杯'全国农民画展"优秀奖

《梦里家园》

作者：周松晓

时间：2015

　　"寒露乍来，稻穗已黄"，寒露是秋天的第五个节气，也是我国南北秋收、秋种的重要时节。这个时候河两岸的稻田金灿灿的，农民脸上洋溢着丰收的喜悦。俗话说："人误地一时，地误人一年。"寒露时节天气温度低，昼夜温差大，利于麦苗、秋菜等作物的生长。这也意味着许多农事都要加紧进行，不过现在有机器帮着收割，收粮屯粮的速度更快了，不怕影响来年收成啦！

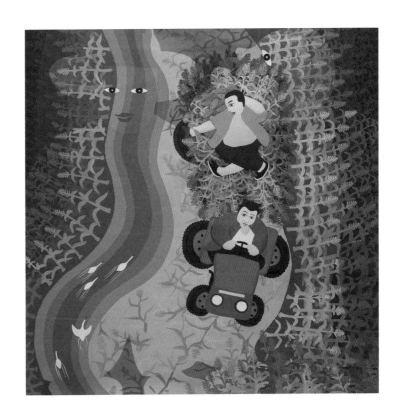

◎入选"二十四节气——柯城全国农民画作品展"

《寒露秋收忙》

作者：魏旭超

时间：2016

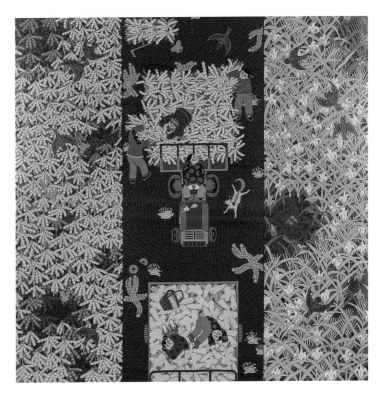

◎入选"二十四节气——柯城全国农民画作品展"

《金秋》

作者：鲁祥伟

时间：2017

　　这是我们极其熟悉的农民生活的一个瞬间。在北方的农村，早晨和傍晚的村头总是这样热闹着。人们带着各种想法与任务往返于田间地头，虽然有其艰辛的一面，但更不乏快乐，因为他们都在朝着丰收奔去，朝着自己的目标奔去，朝着自己的好日子奔去！有梦想，才有奔头；有梦想，才有力量！

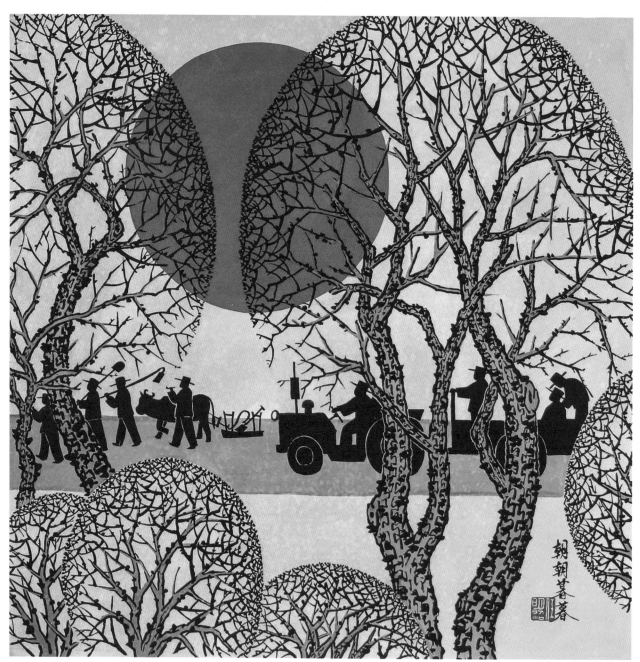

◎入选中宣部、中央文明办"讲文明树新风"公益广告

《朝夕奔梦》

作者：任明兆

时间：2013

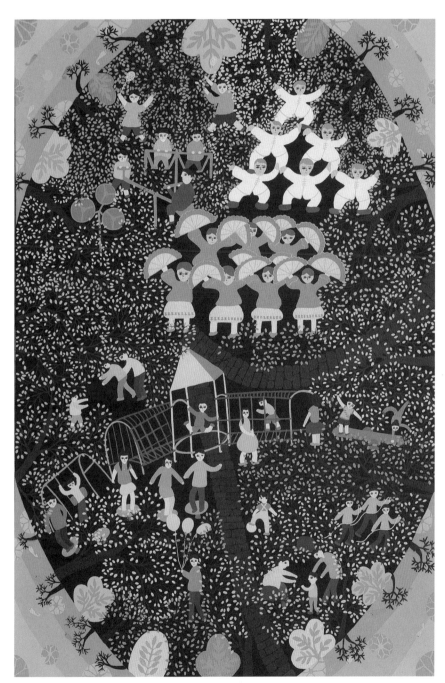

◎入选国家艺术基金项目"巨变——新中国成立 70 周年浙江美丽乡村艺术生态展"

《公园》

作者：安幸贺

时间：2018

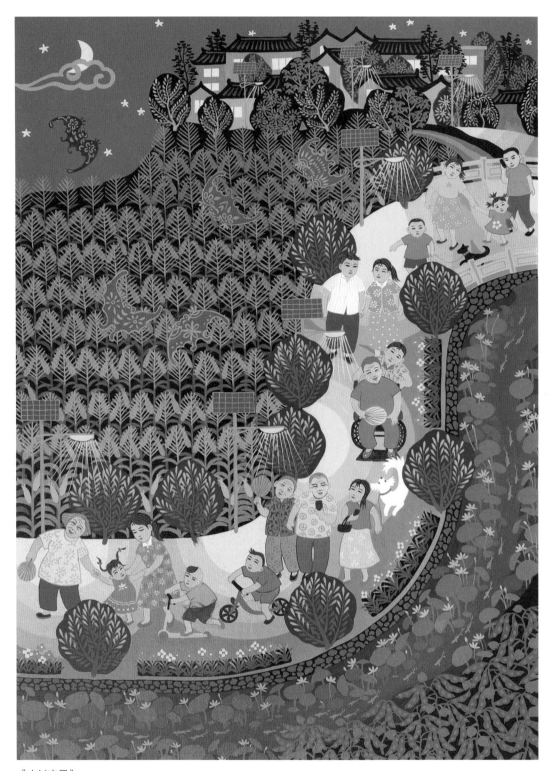

《小村夜景》

作者：张新亮

时间：2019

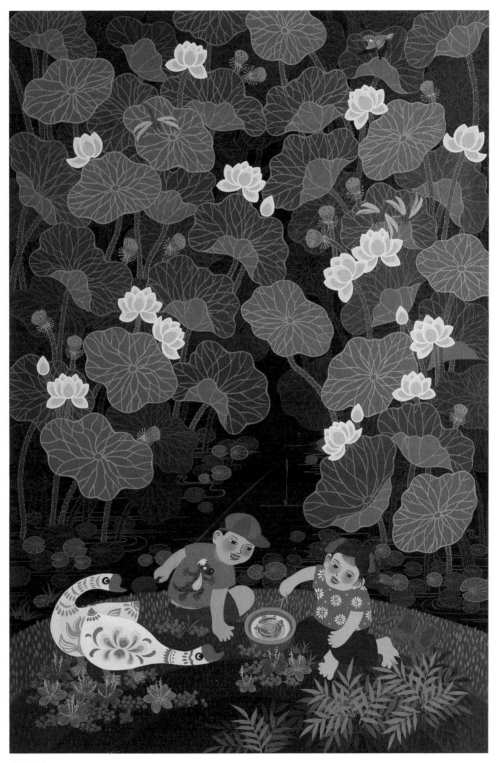

《荷风》

作者：张新亮

时间：2017

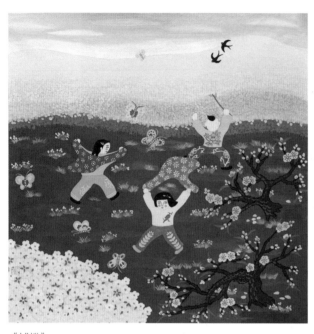

《捕蝶》

作者：梁素平

时间：2016

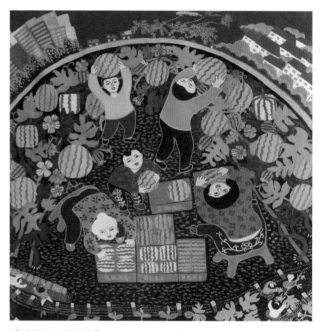

《科技富了俺农家》

作者：杨冰如

时间：2016

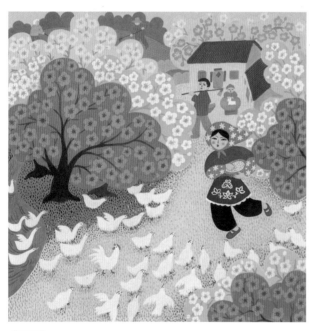

《早春》

作者：秦春玲

时间：2018

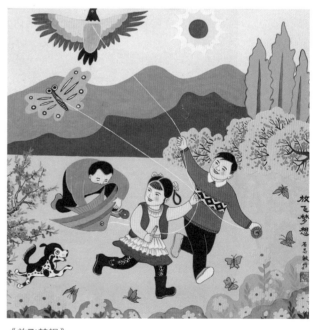

《放飞梦想》

作者：石志敏

时间：2013

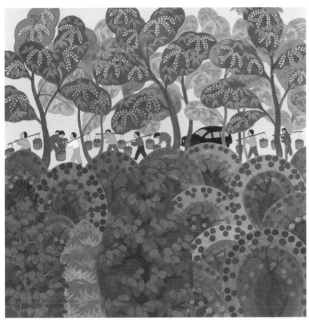

《丰收》

作者：任明兆

时间：2015

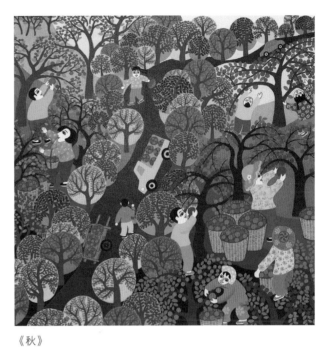

《秋》

作者：张淑苹

时间：2014

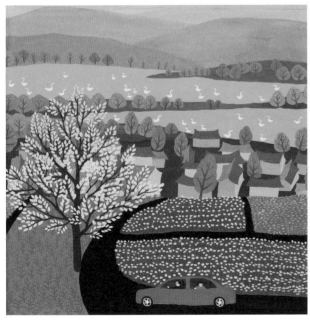

《青山绿水》

作者：魏旭超

时间：2013

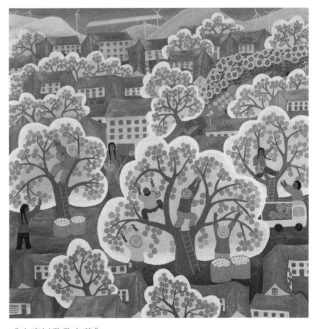

《小康村欣欣向荣》

作者：谷红霞

时间：2016

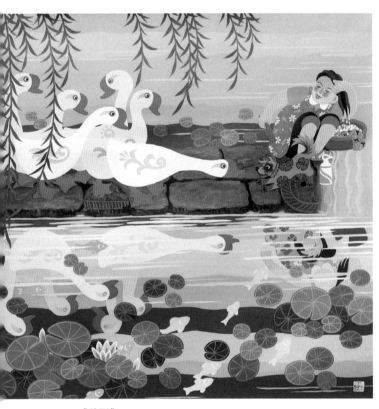

《倩影》

作者：张新亮

时间：2017

《晒场》

作者：谷红霞

时间：2017

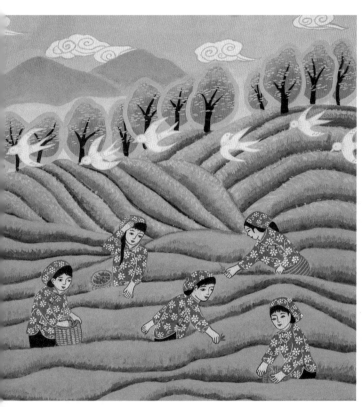

《春茶飞鸟》

作者：周春丽

时间：2019

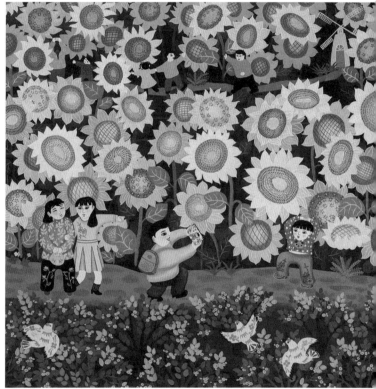

《向日葵》

作者：梁素平

时间：2020

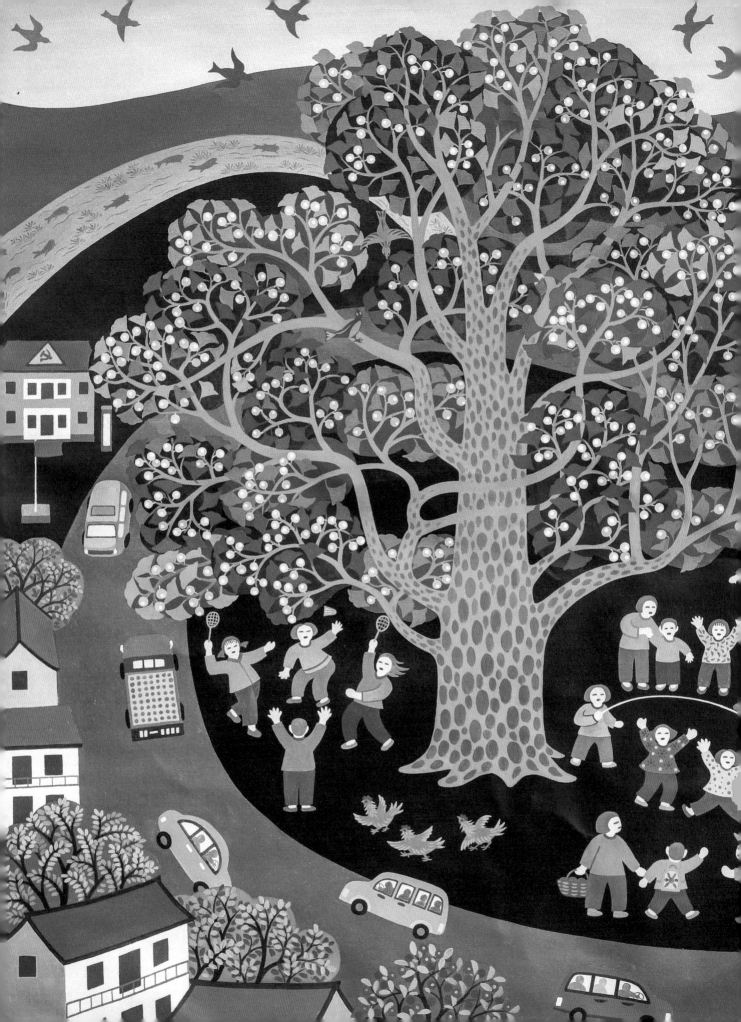

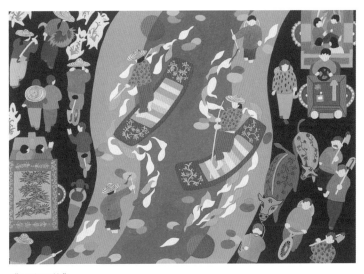

《日出日落》

作者：魏雪重

时间：1993

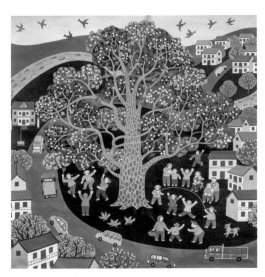

《杏果香满村》

作者：武天举

时间：2018

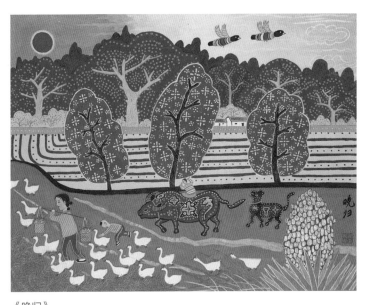

《晚归》

作者：胡振亚

时间：2013

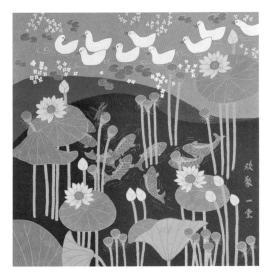

《欢聚一堂》

作者：樊小敏

时间：2013

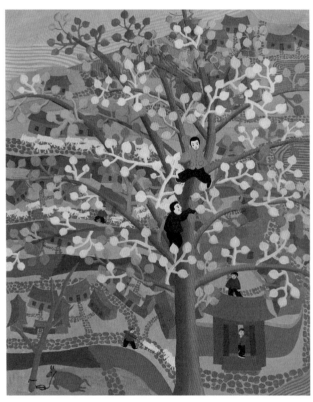

《山村》

作者：魏旭超

时间：2015

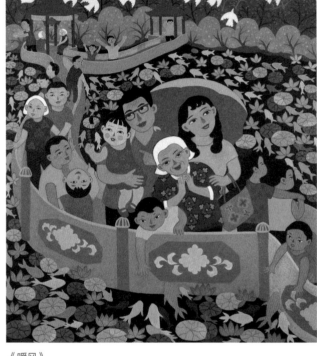

《暖风》

作者：秦春玲

时间：2019

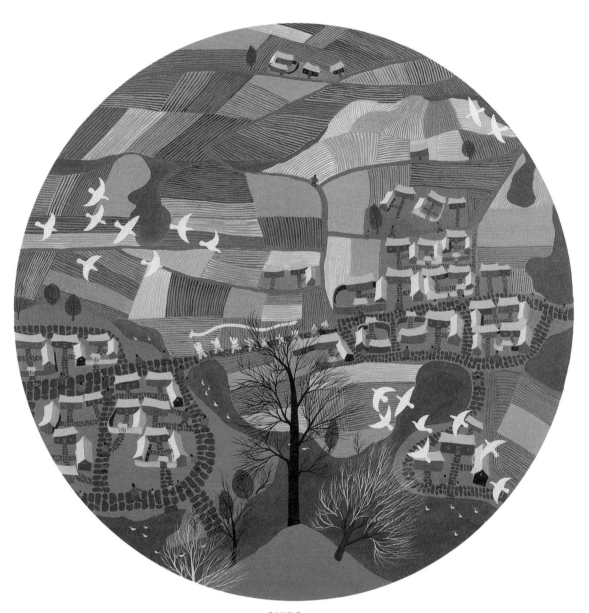

《新春》

作者：魏旭超

时间：2016

新农民

父亲的背是一片海，承载着亿万水滴的重量；父亲的背是一把伞，永远为我遮风挡雨；父亲的背是一座山，深沉稳重，刚直伟岸，是我们家最坚实的依靠。父亲的脊梁上有我们整个家庭。如今，经过岁月的侵蚀，父亲变得沧桑，脸上布满了皱纹，腰板也不再直挺。但每当遇到困难之时，我一想到父亲那铁打的脊梁，便浑身充满了力量。

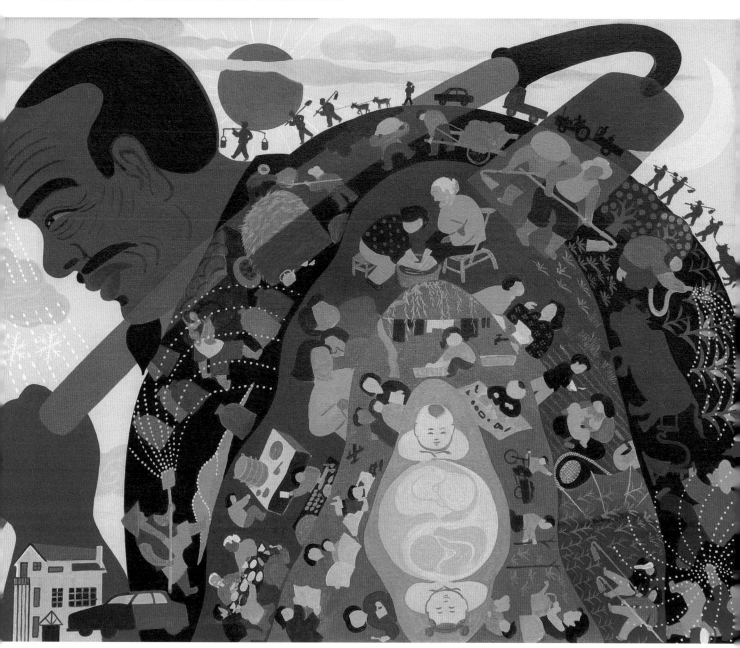

◎入选"'中国精神·中国梦'全国农民画创作展"

《脊梁》

作者：任明兆

时间：2015

　　节约粮食，从自身做起。从苦日子过来的老人，特别珍惜粮食，在送饭的路上，边走边拾起落在地上的麦穗，还把车轮碾散的麦粒撮起装好，时刻不忘艰苦的岁月，颗粒如金。

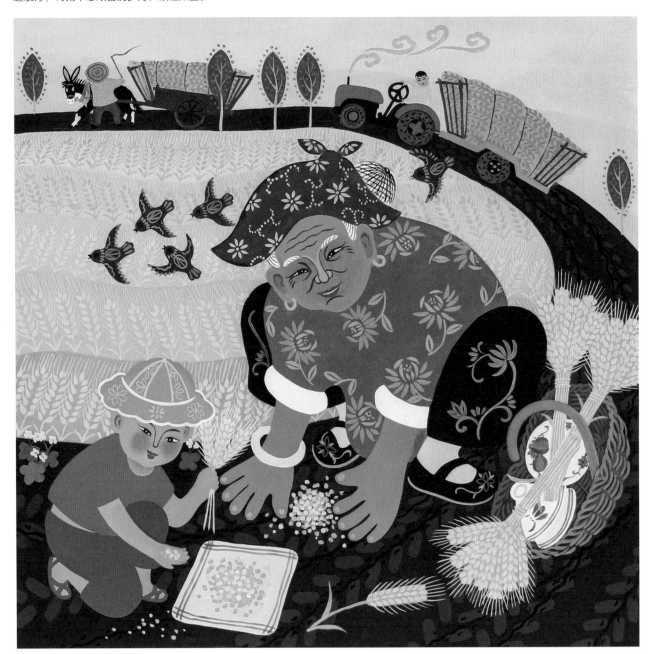

◎入选中宣部、中央文明办"讲文明树新风"公益广告

《传承节俭　传承福报》

作者：张新亮

时间：2012

尊老爱幼是中华民族的传统美德。孩子们在下雨天放学的路上，竭尽所能地帮老奶奶撑伞、过马路，不仅温暖了老奶奶的心，也温暖了我们的社会。这些行为是孩子们美丽心灵的体现，也是中华美德助人为乐、尊老爱幼精神的弘扬。

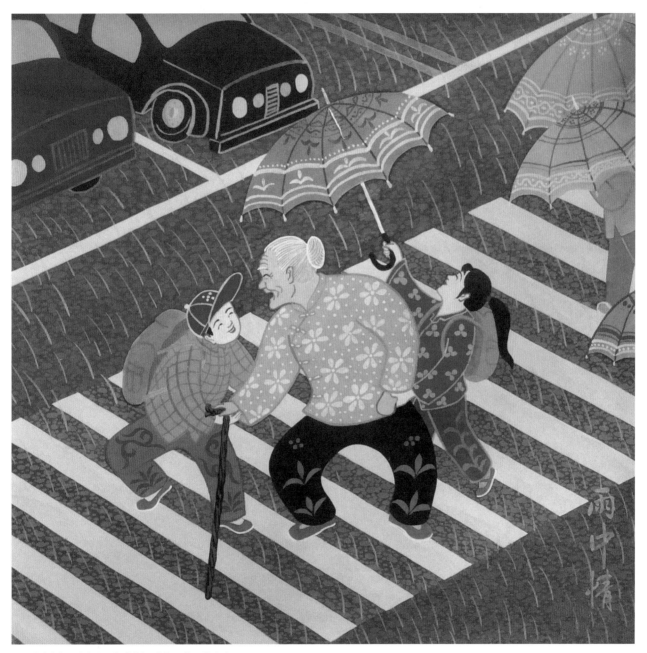

◎入选中宣部、中央文明办"讲文明树新风"公益广告

《雨中情》

作者：任明兆

时间：2013

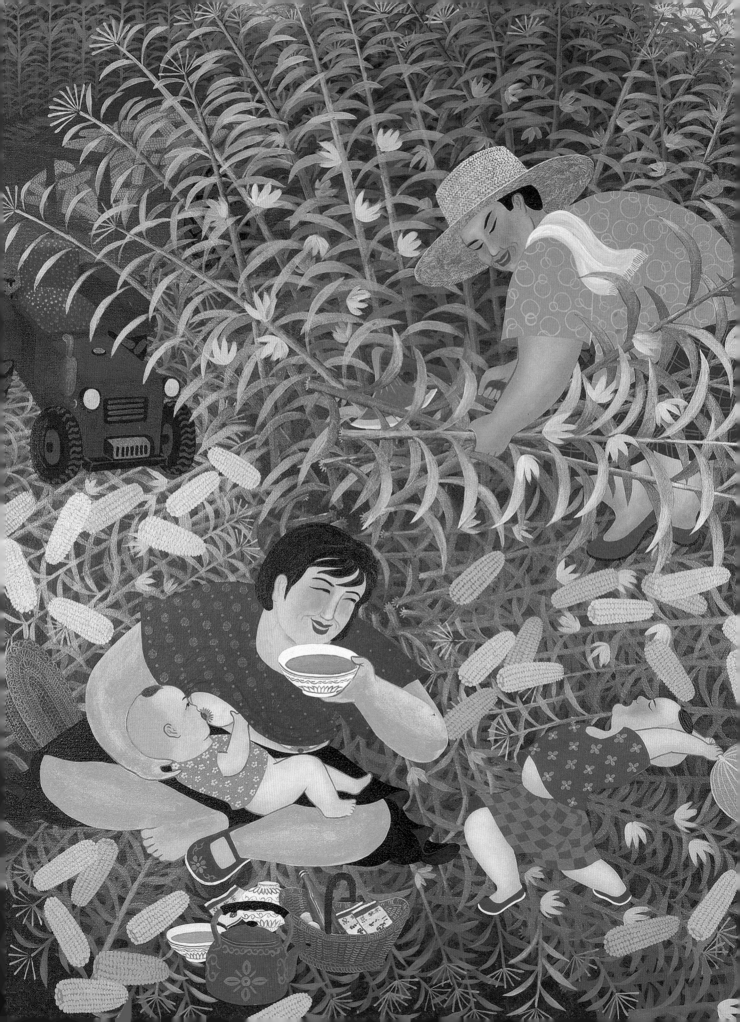

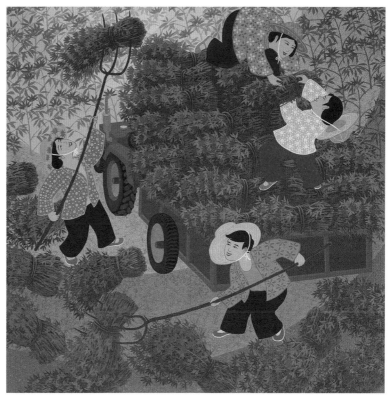

◎入选"沸腾的乡村——庆祝建党 100 周年乡村振兴美术作品展"

《红红火火》

作者：任明兆

时间：2017

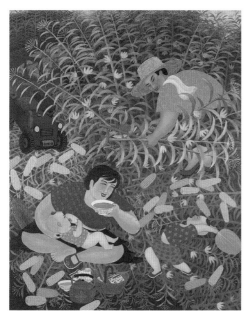

◎入选国家艺术基金项目"巨变——新中国成立 70 周年
浙江美丽乡村艺术生态展"

《丰收情》

作者：任明兆

时间：2017

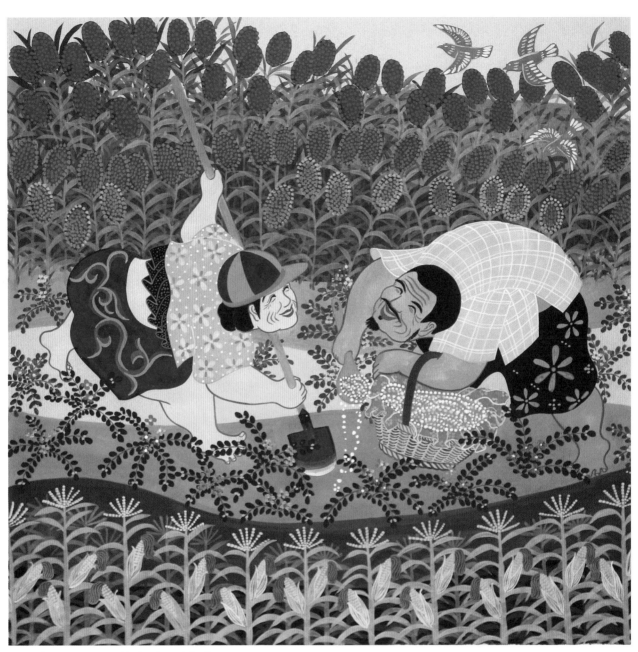

◎入选"'中国精神·中国梦'全国农民画创作展"

《金秋》

作者：任明兆

时间：2016

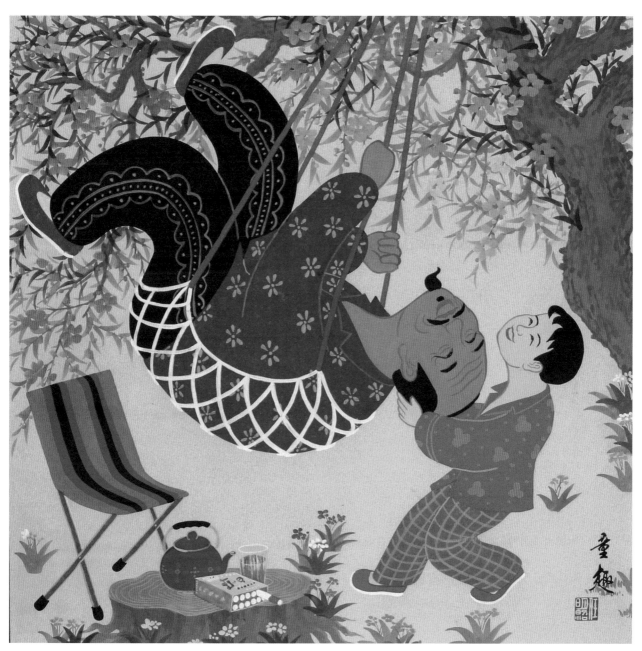

◎入选中宣部、中央文明办"讲文明树新风"公益广告

《童趣》

作者：任明兆

时间：2011

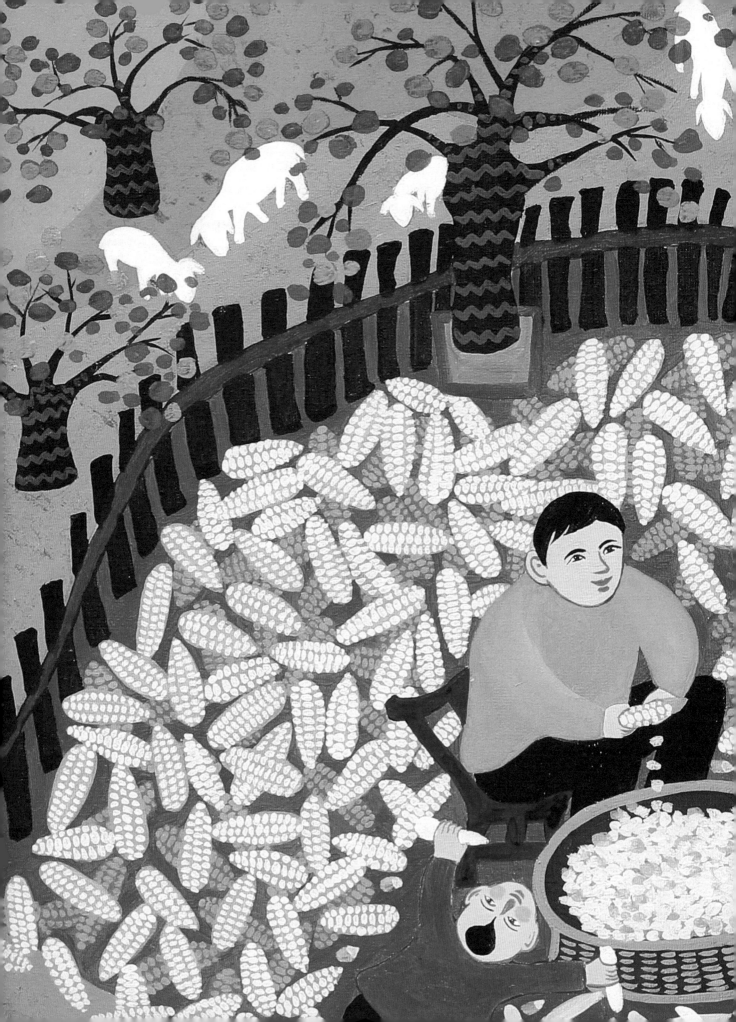

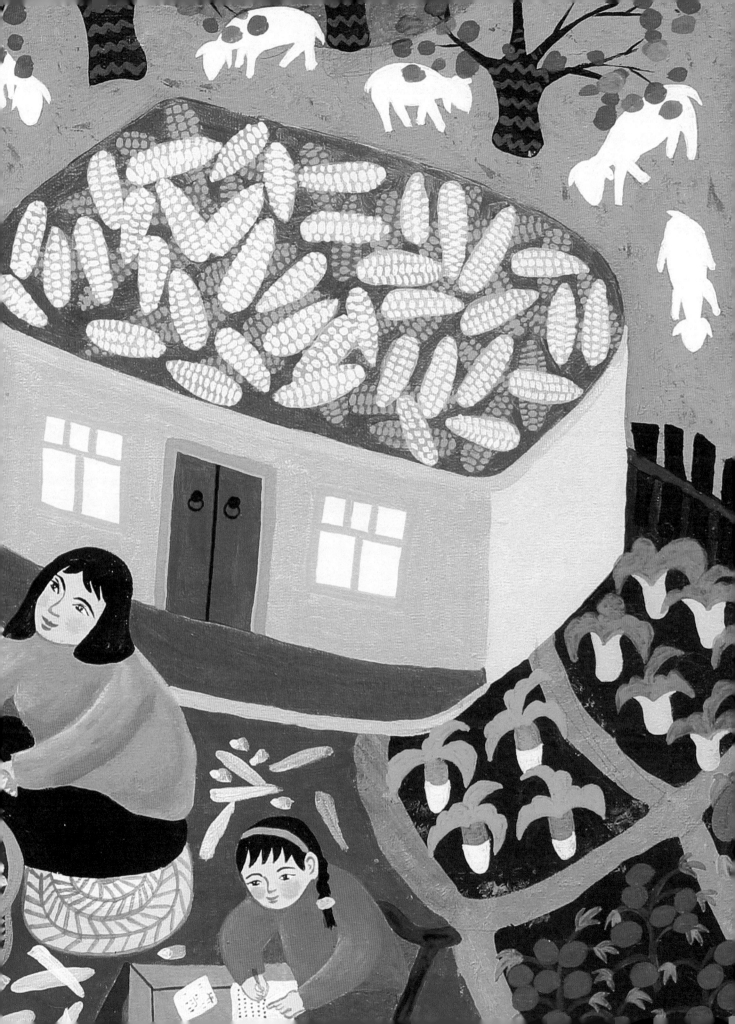

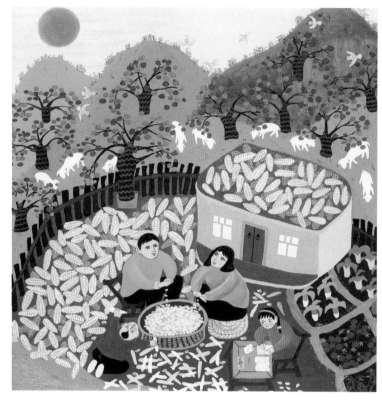

◎入选"'朵云轩杯'全国农民画展"

《山里人家》

作者：解书苹

时间：2016

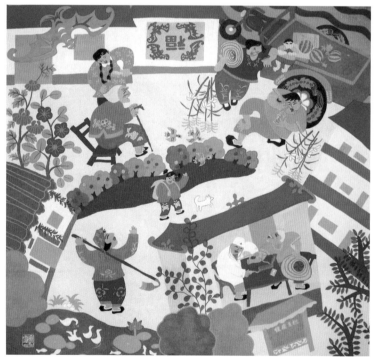

◎入选中宣部、中央文明办"讲文明树新风"公益广告

《惠民政策暖人心》

作者：周松晓

时间：2009

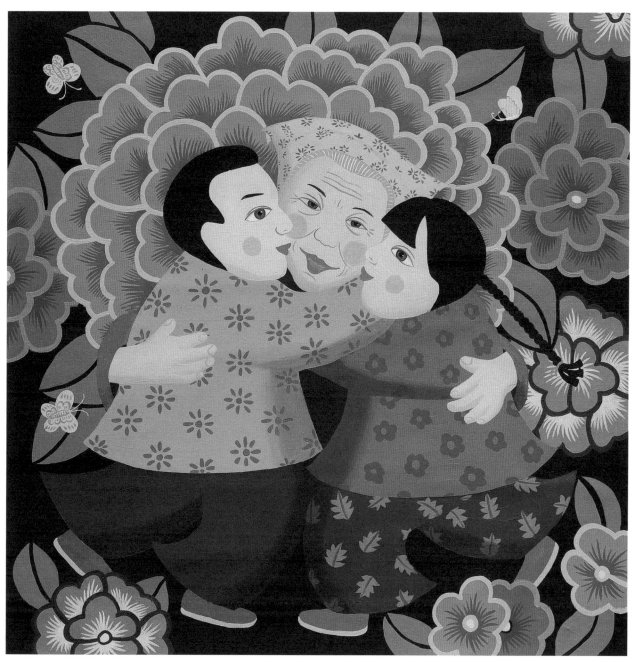

◎入选以"丝府梦·丝路情"为主题的"2015中国农民画'丝路行'作品展"

《心花》

作者：魏旭超

时间：2013

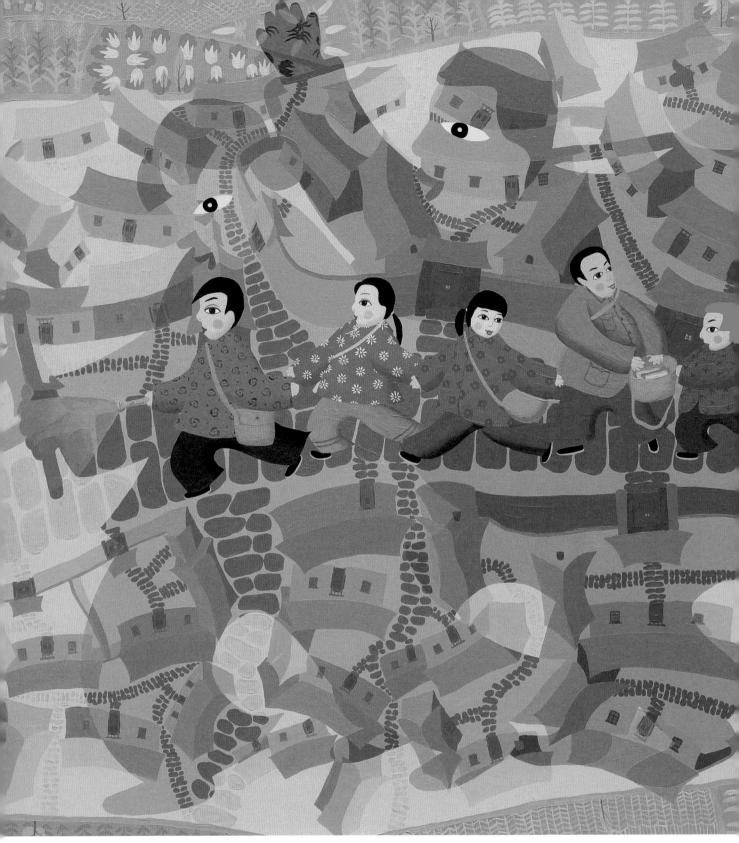

◎入选"希望的田野·2016中国农民画作品展"

《路》

作者：魏旭超

时间：2015

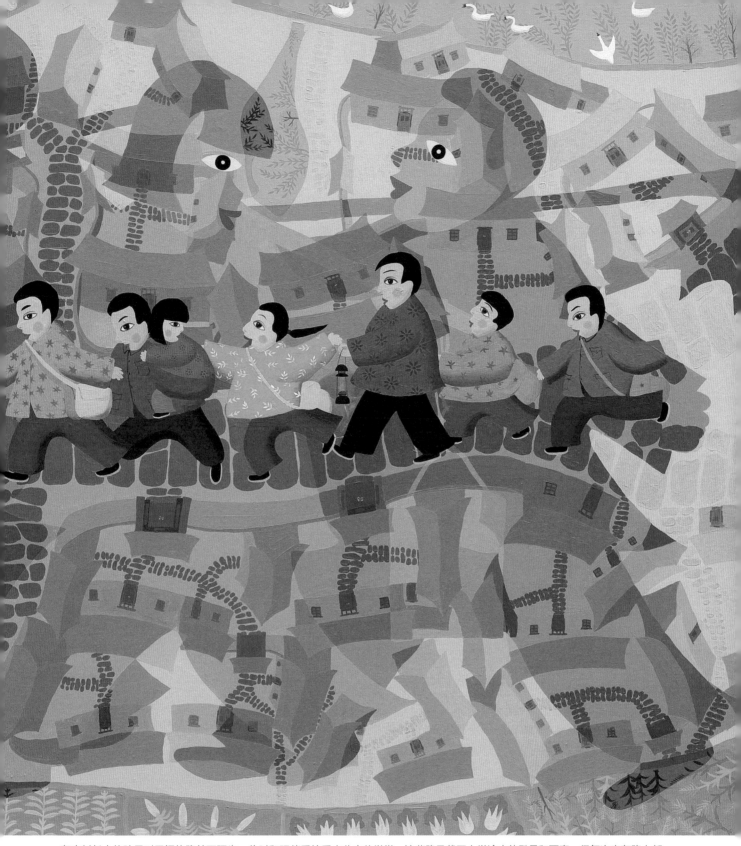

　　在农村长大的孩子对田间的路并不陌生，儿时和玩伴手拉手由此去往学堂。这些路承载了上学途中的酷暑和严寒，但每次走在路上都是开心的，因为这是去往知识海洋的道路，承载着希望，也承载着父母的期望。在我们的身后是我们的父母，拿着镰刀、扛着锄头由此路走向田间，割下的麦子为我们来年的生活提供保障。这条路也承载了父母对未来生活的美好向往，路在远方，路也在脚下。

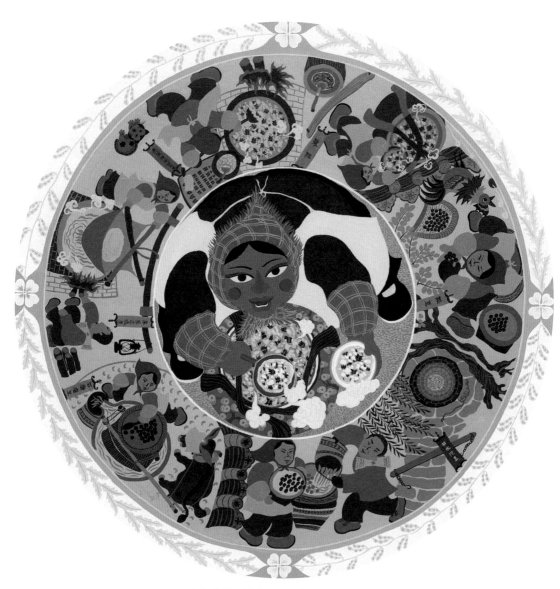

◎入选 "'中国精神·中国梦'全国农民画创作展"

《豆花西施》

作者：王小亭

时间：2015

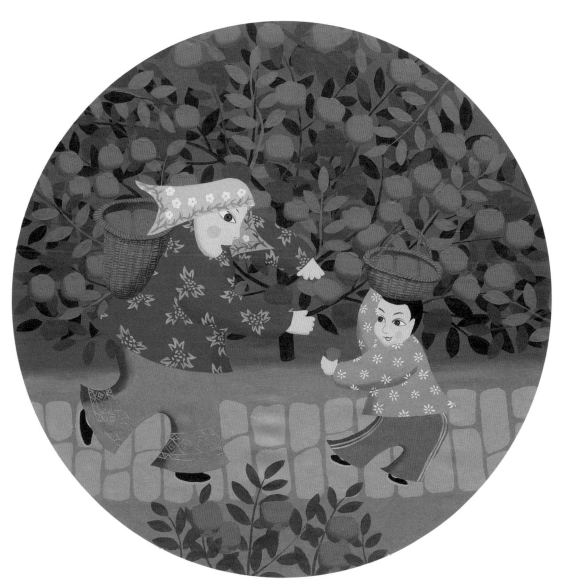

◎入选中宣部、中央文明办"讲文明树新风"公益广告

《柿子红了》

作者：魏旭超

时间：2013

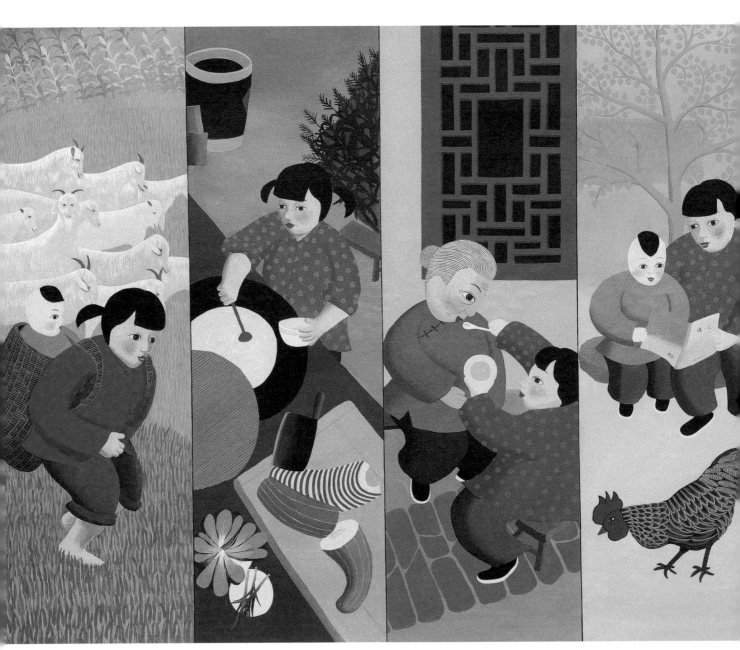

◎入选"'中国精神·中国梦'全国农民画创作展"

《姐姐》

作者：魏旭超

时间：2015

辛勤劳作，收获季节，累累硕果。搬个板凳门前坐，做双布鞋最养脚。看着妞妞如花朵，不是神仙是什么？

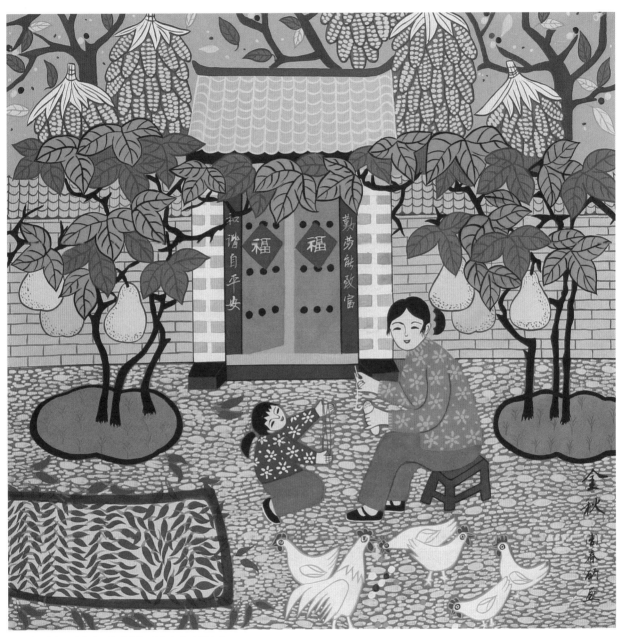

◎入选中宣部、中央文明办"讲文明树新风"公益广告

《金秋》

作者：周春丽

时间：2010

◎入选"沸腾的乡村——庆祝建党 100 周年乡村振兴美术作品展"

《勤劳致富奔小康》

作者：张新亮

时间：2019

村头的那口井是一辈辈人的命脉，夏日井水清凉解暑，冬日井水温润暖心，井其实就是家乡的缩影。虽然现在喝上了自来水，可总是怀念那口老井，画出这幅画，想起了多少过去的故事。

◎入选中宣部、中央文明办"讲文明树新风"公益广告

《老井》

作者：任明兆

时间：2002

《码上幸福》

作者：刘志刚

时间：2017

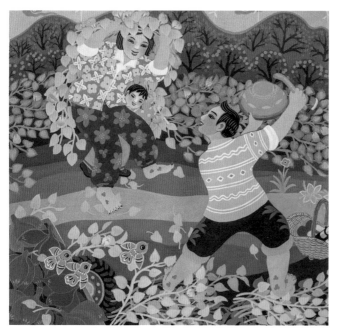

《热土上的快乐生活》

作者：胡秀如

时间：2022

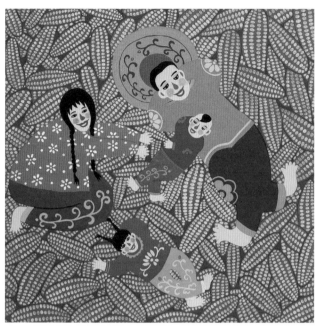

《丰收乐》

作者：谷红霞

时间：2018

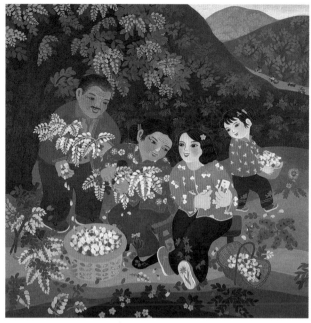

《槐花情》

作者：胡秀如

时间：2020

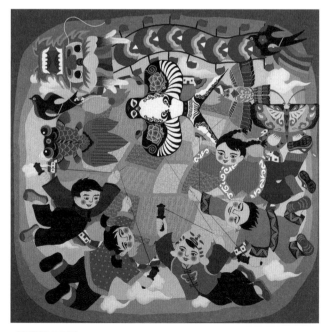

《希望的田野》

作者：马小妞

时间：2019

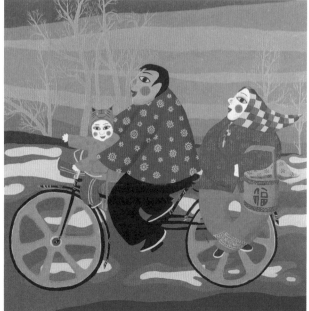

《回娘家》

作者：魏旭超

时间：2012

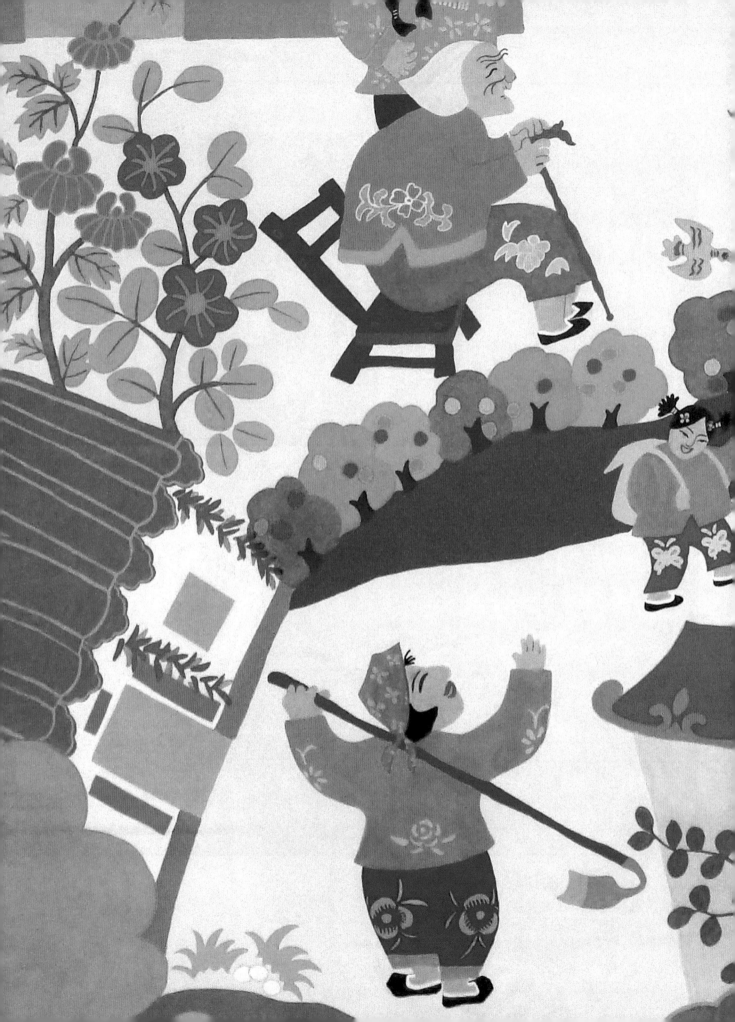

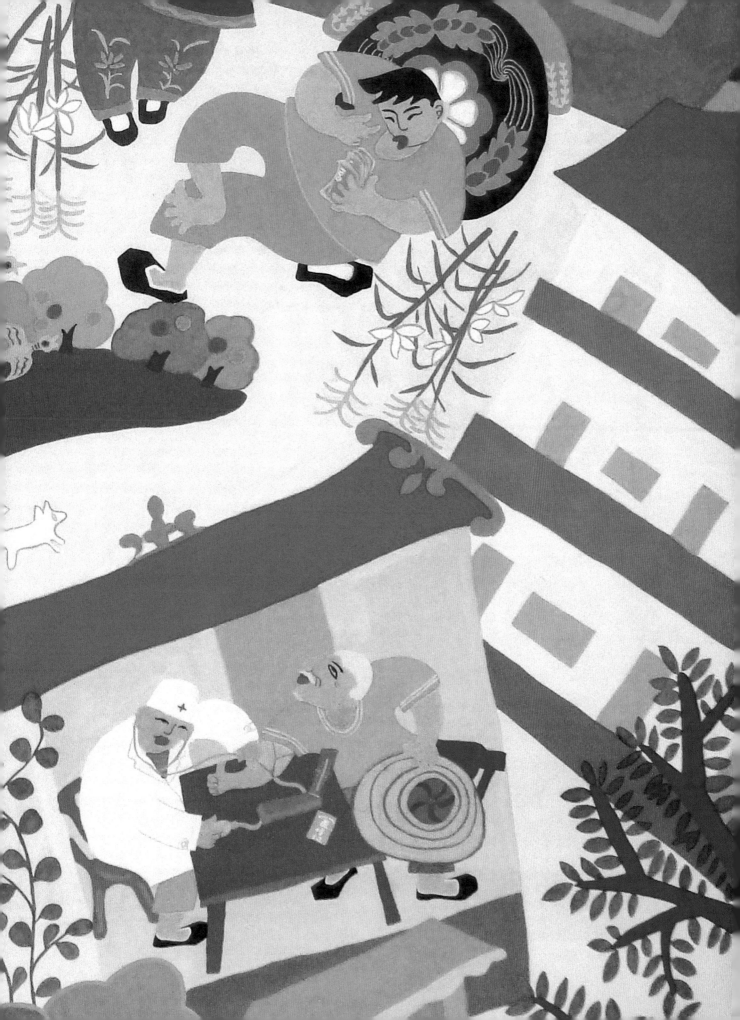

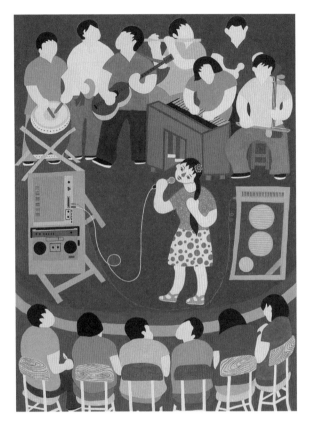

以歌唱比赛为代表的文艺活动已经成为人们文化休闲生活的重要组成部分，在各个城市得到了广泛的关注。一方面，歌唱比赛能培养居民自信心，让他们找到自身的闪光点，看舞台中央的她是多么自信！另一方面，活动提高了社区居民的文化素养，丰富了居民的精神生活，打造了良好的文化交流平台。

《赛歌》

作者：龚晓丽

时间：1996

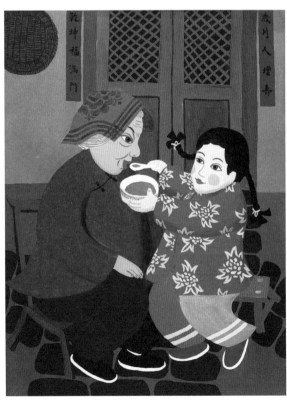

《哺》

作者：魏旭超

时间：2014

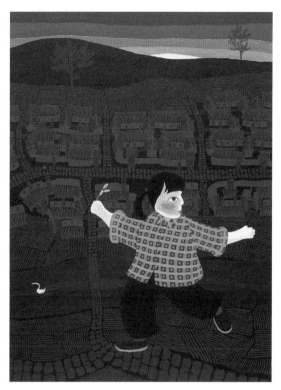

《童趣》

作者：魏旭超

时间：2016

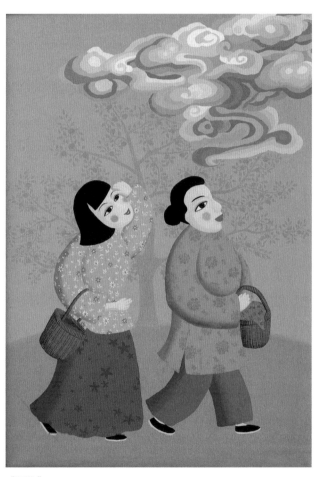

《赶集》

作者：魏旭超

时间：2014

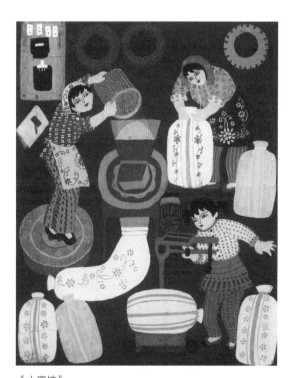

《小磨坊》

作者：龚晓丽

时间：1996

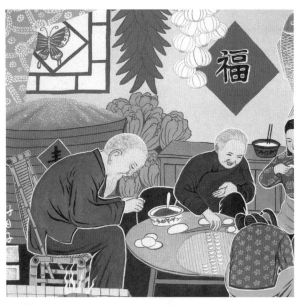

饺子代表着团聚、团圆，是好日子的象征。包饺子是家里的幸福时刻，一家人围坐在桌边，你擀皮来，我填馅儿，全家老小齐上阵。

《好日子》

作者：胡庆春

时间：2013

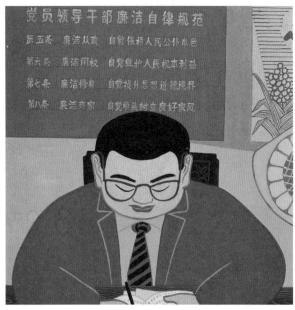

《苦学修身》

作者：任明兆

时间：2016

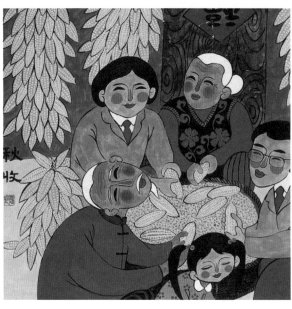

《秋收》

作者：秦春玲

时间：2017

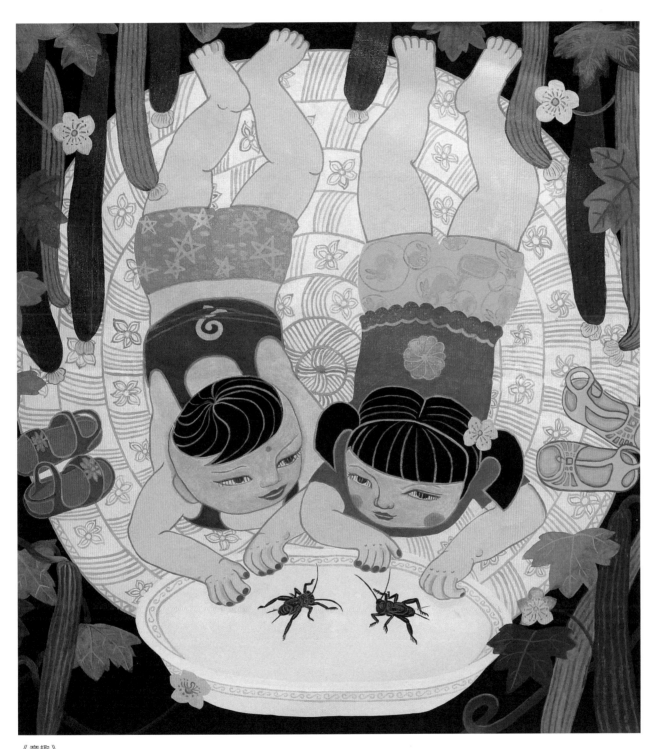

《童趣》

作者：吕鑫洋

时间：2015

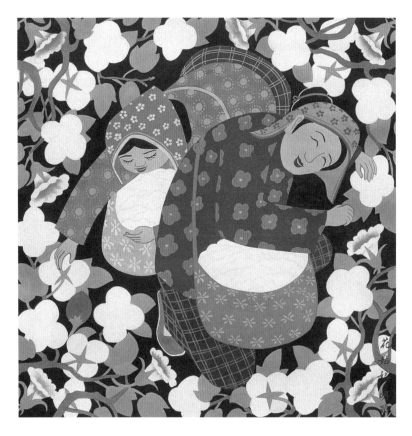

为了抵挡棉田里的烈日暴晒和蚊虫叮咬，女孩们会全副武装把自己包裹起来。每天相同的动作要做2万多次，才能采摘80公斤的棉花。一朵朵雪白的棉花就这样被采摘下来，小姑娘们的脸虽然已经晒成黑红，但她们依然很开心。这群普普通通的农村女孩，用农民特有的勤劳和坚韧，推动着中国农村的进步和发展，同时也改变着自己的命运，实现着自己的梦想！

《花姑娘》

作者：任明兆

时间：2003

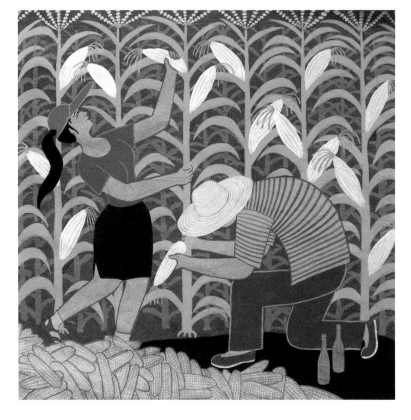

手中的玉米，眼里的丰收。阳光下，金黄的玉米就像点点繁星，照亮了这个季节。一粒粒，一颗颗，收获的喜悦溢于言表。

《收获》

作者：任明兆

时间：2006

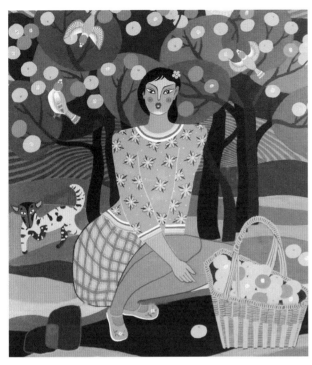

《丰收果》

作者：鲁祥伟

时间：2018

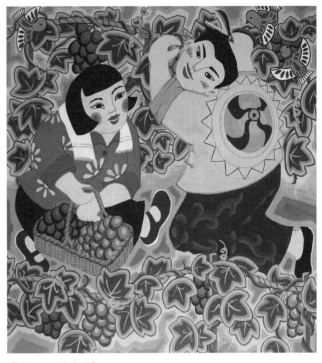

《幸福日子比蜜甜》

作者：马小妞

时间：2018

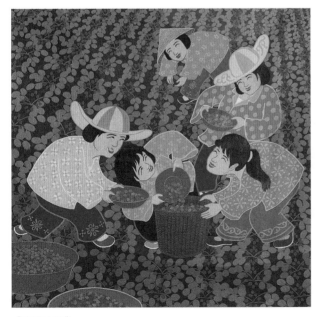

《春满人间》

作者：任明兆

时间：2017

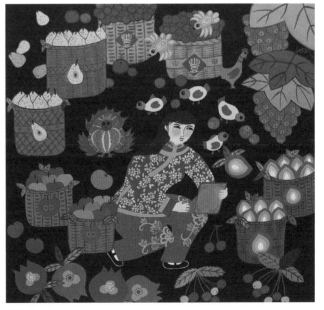

《淘宝乐》

作者：梁素平

时间：2013

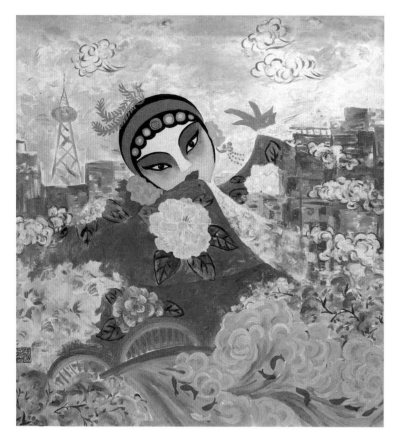

《唱美人生》

作者：周松晓

时间：2016

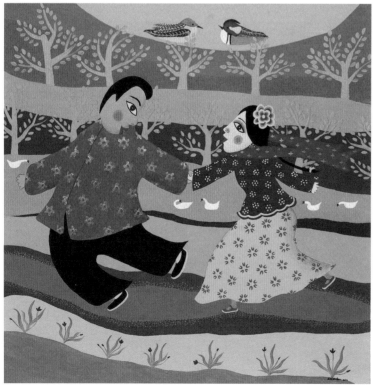

《垄上行》

作者：魏旭超

时间：2012

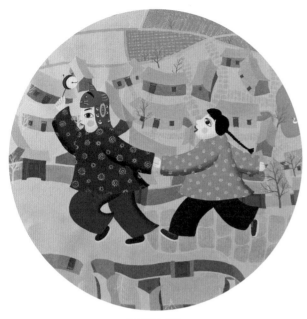

《春暖人间》

作者：魏旭超

时间：2013

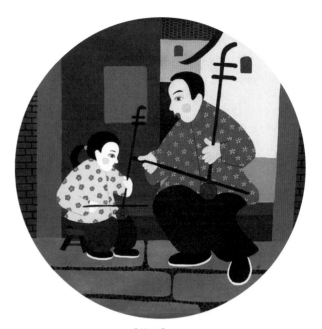

《传承》

作者：安幸贺

时间：2017

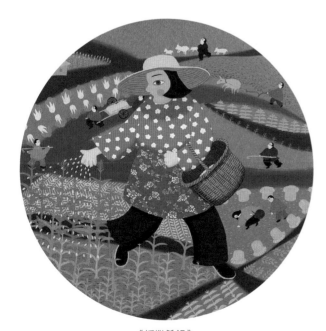

《播撒希望》

作者：魏旭超

时间：2015

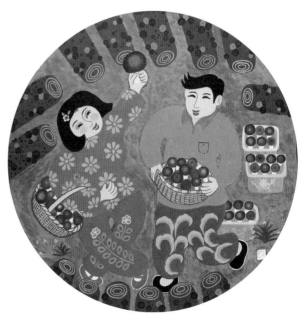

《丰收乐》

作者：梁素平

时间：2019

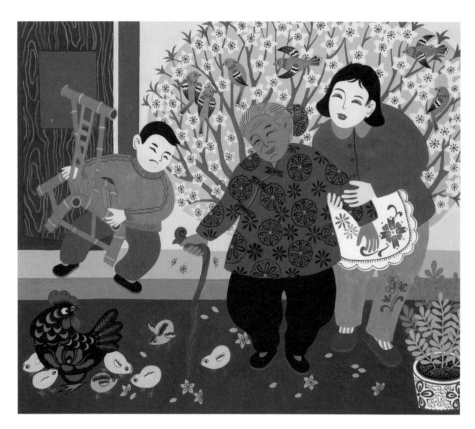

又是一年春暖花开时，在屋里憋了一冬的老人，终于可以出来透透气了。看着成群结队的小鸡，无比开心。

《暖春》

作者：张新亮

时间：2021

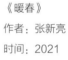

屋外飘着雪花，屋内温暖如春。这暖流不只是屋里的温度，也包括孩子们的那份孝心。

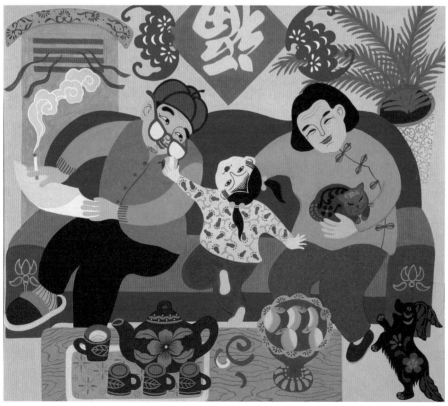

《暖冬》

作者：张新亮

时间：2019

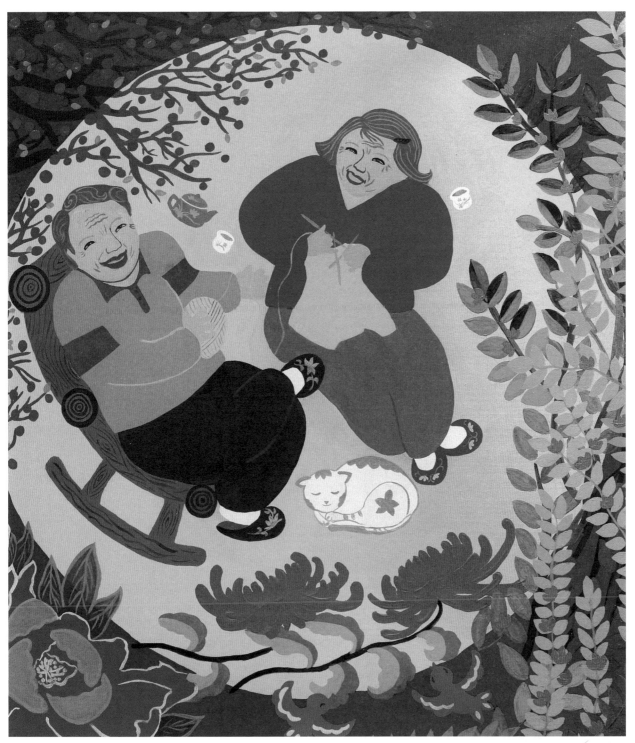

《月是故乡明》

作者：马丽君

时间：2016

"月是故乡明，心安是归途。"家乡的月亮要比他乡的圆，唯有在家乡，心里才感到安全和踏实。忘不了故乡的水，忘不了故乡的土，更忘不了故乡的人。千好万好不如家乡好，千亲万亲不如家乡的人亲。

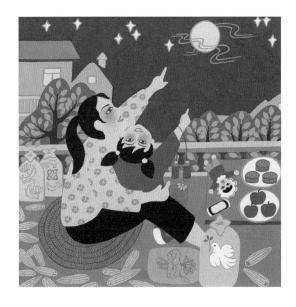

《望星空》
作者：张淑苹
时间：2017

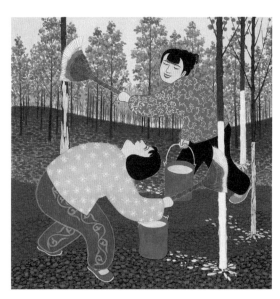

《植树》
作者：任明兆
时间：2016

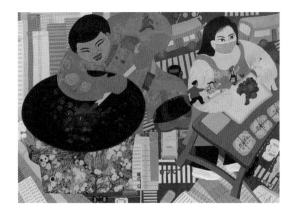

《栗子熟了》
作者：王小亭
时间：2015

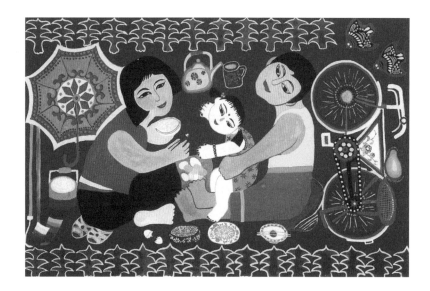

《六月》
作者：宋振江
时间：1998

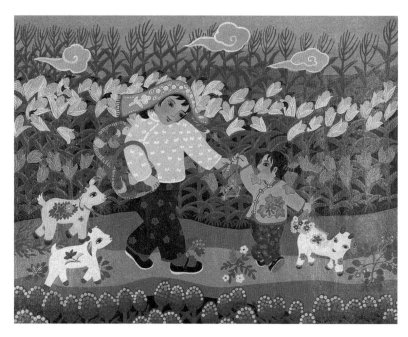

《红红的日子》
作者：胡秀如
时间：2022

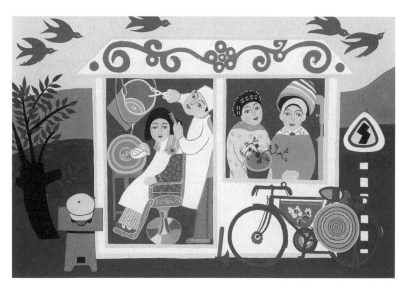

《理发小店》
作者：谷涧
时间：1992

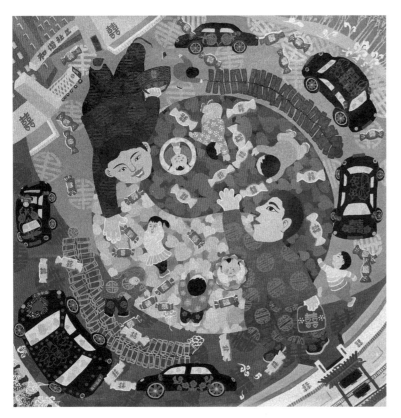

柳绿桃红莺燕语，吉日良辰，遍洒烟花雨；喧天鼓乐笙歌缕，好友亲朋，贺语齐声聚。欢天喜地锣鼓响，汽车开进和谐社区热闹地把新娘娶，新郎官开心得都要飞到天上去，今天真是个好日子！

《飞扬的好日子》

作者：王小亭

时间：2016

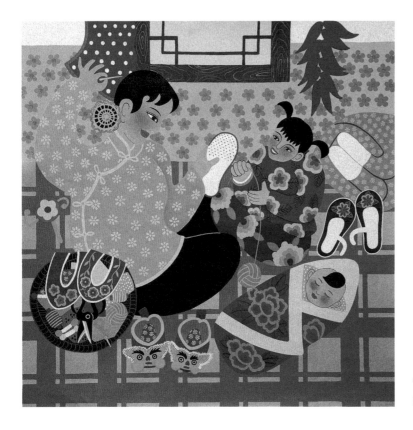

《爱》

作者：张淑苹

时间：2014

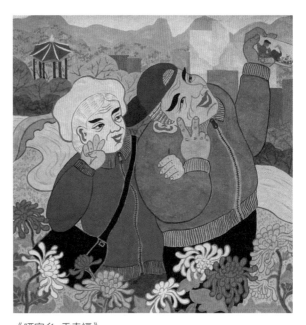

《晒家乡 秀幸福》

作者：肖伟平

时间：2018

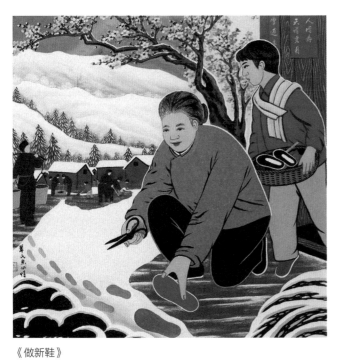

《做新鞋》

作者：胡庆春

时间：2016

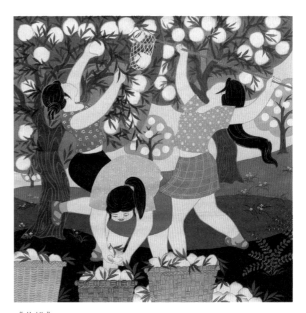

《收桃》

作者：任明兆

时间：2018

新乡风

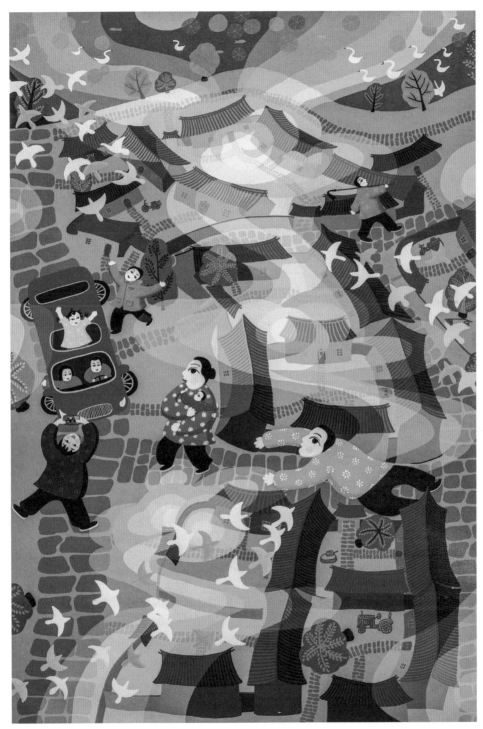

◎入选国家艺术基金项目"巨变——新中国成立 70 周年浙江美丽乡村艺术生态展"

《沸腾的乡村》

作者：魏旭超

时间：2013

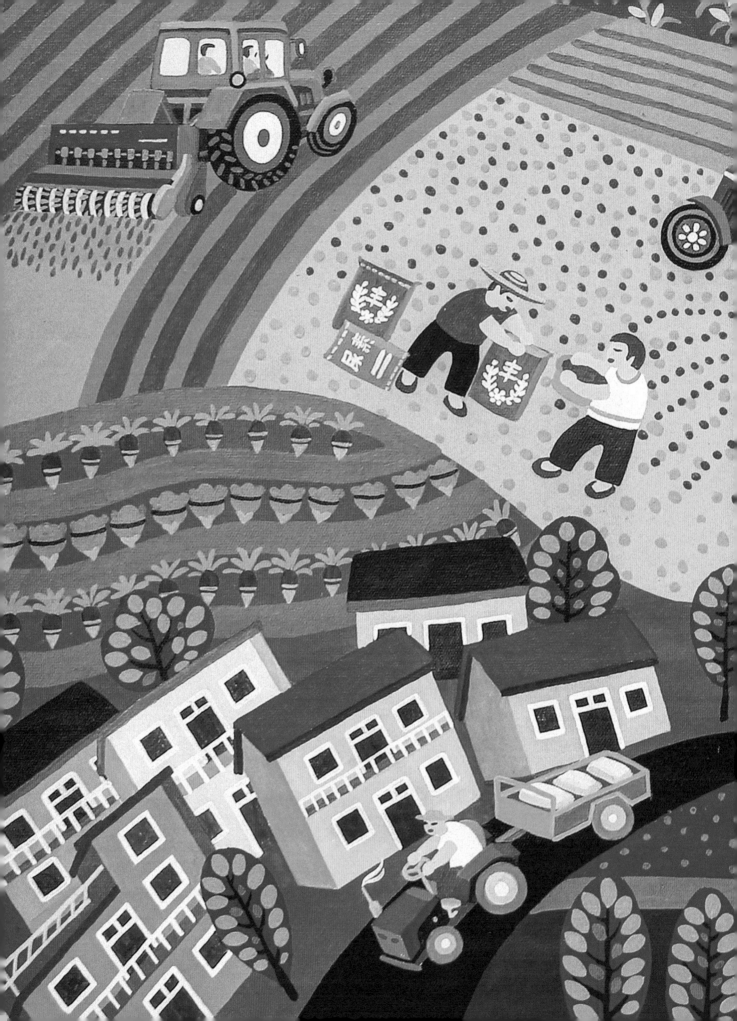

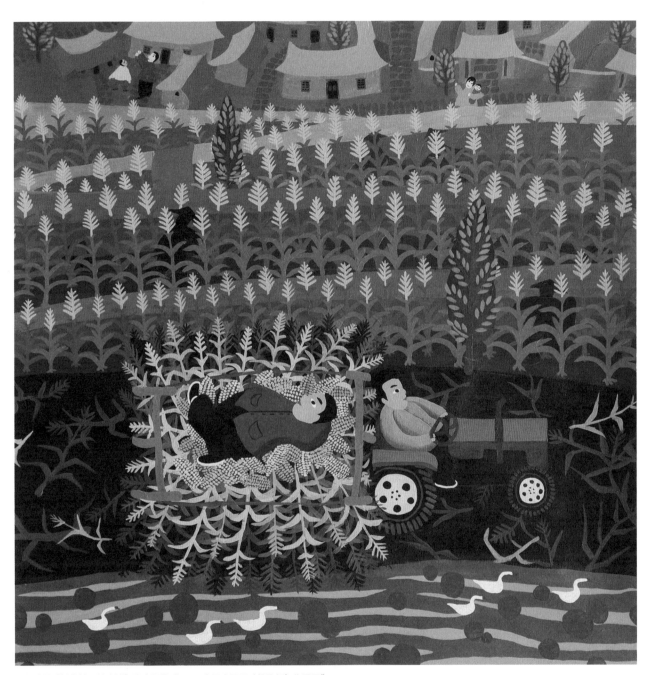

◎入选以"丝府梦·丝路情"为主题的"2015中国农民画'丝路行'作品展"

《满载而归》

作者：魏旭超

时间：2014

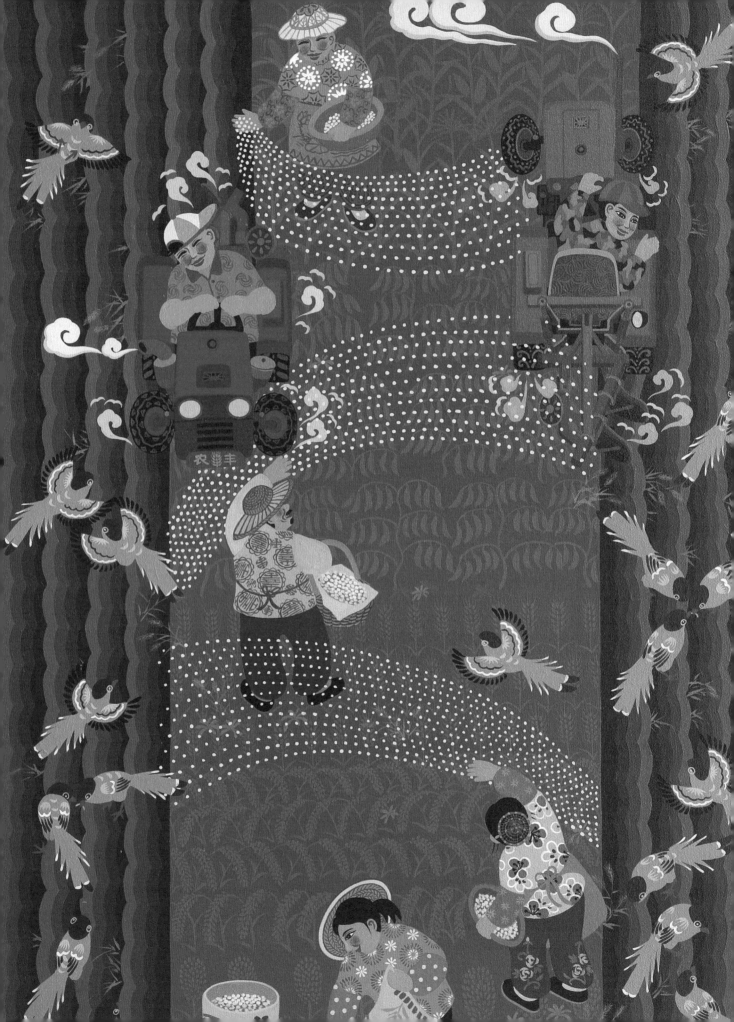

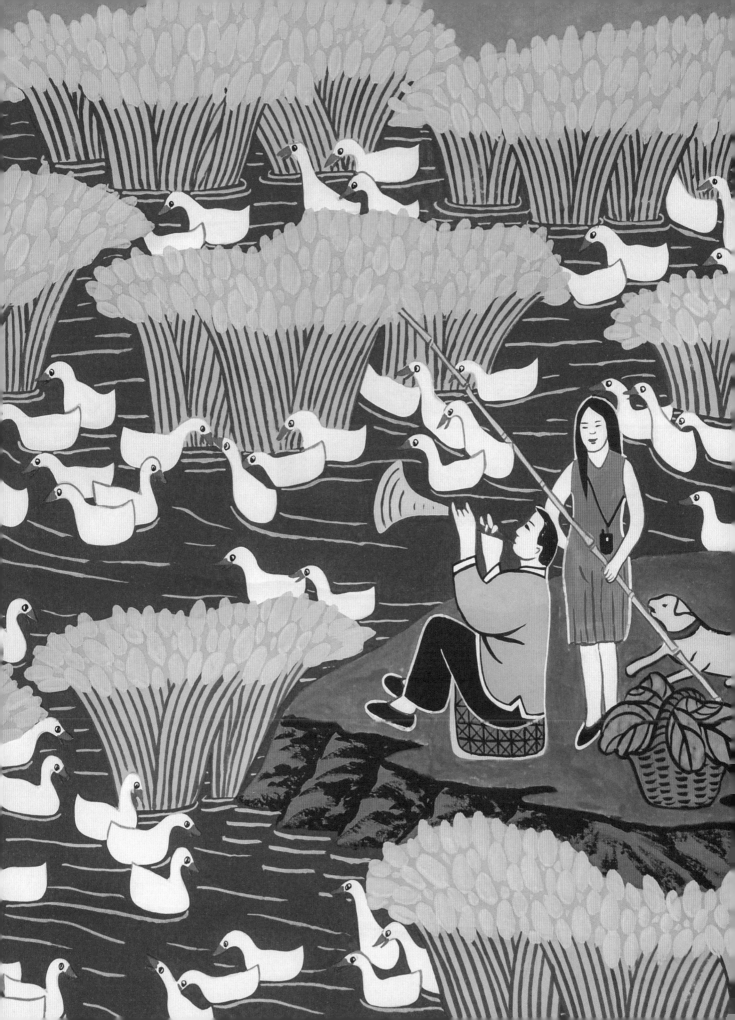

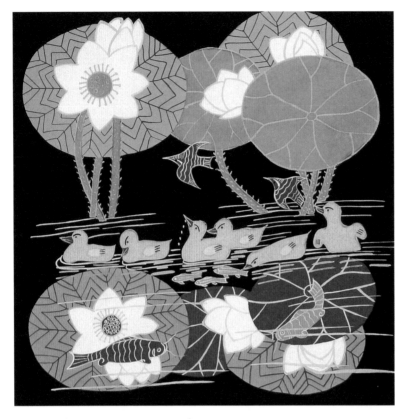

起舞荷塘，柔声歌唱。中国梦乡，和平希望。

　　荷塘起舞，荡起的是和风。一群小黄鸭俏皮地逗引轻舞的小燕子，与鱼群嬉戏，荡起清波无数，勾出童年家乡的味道。自然与生命，是一种与生俱来的给予和依恋。梦中家乡的味道时而欢快活泼，时而绵延悠长，时而静谧温润，赐予我生命的力量……

◎入选中宣部、中央文明办"讲文明树新风"公益广告

《中国梦　和为贵》

作者：张新亮

时间：2007

放鸭老汉吹奏着欢快明亮的唢呐，身旁女儿悠然自得，河中成片的鸭群昭示着农民的财富与日俱增，表现了当下农民呱呱叫的好日子。

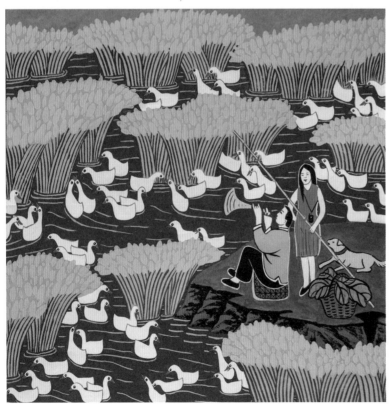

◎入选中宣部、中央文明办"讲文明树新风"公益广告

《呱呱叫的日子》

作者：胡庆春

时间：2007

开开心心玩花车，红红火火闹元宵。来啦！快看，快看！丰收年景春来早，佳节亲友大团圆。改革开放新时代，和和美美新生活。扭吧，跳吧，唱吧，笑吧！

◎入选中宣部、中央文明办"讲文明树新风"公益广告

《闹春》

作者：周松晓

时间：2008

◎入选中宣部、中央文明办"讲文明树新风"公益广告

《中国吃饭人多　粮食十分金贵》

作者：周松晓

时间：2013

"常将有日思无日，莫待无时思有时。"米粒虽小君莫扔，勤俭节约留美名。尽管我国的粮食供应有充分的保障，但我们仍要居安思危，要珍惜每一粒粮食，不浪费任何食物，在心中种下勤俭节约的"种子"。

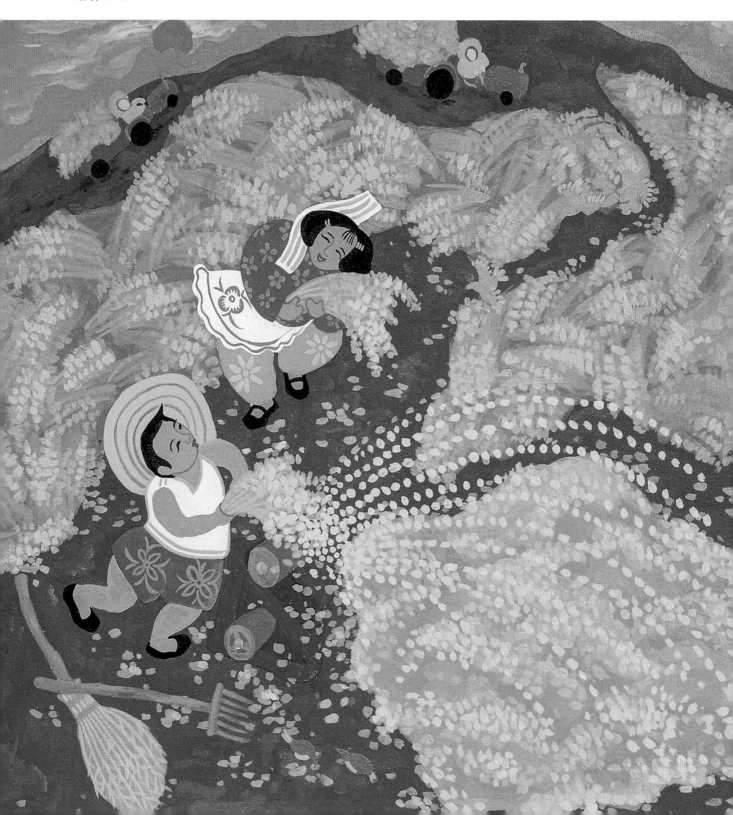

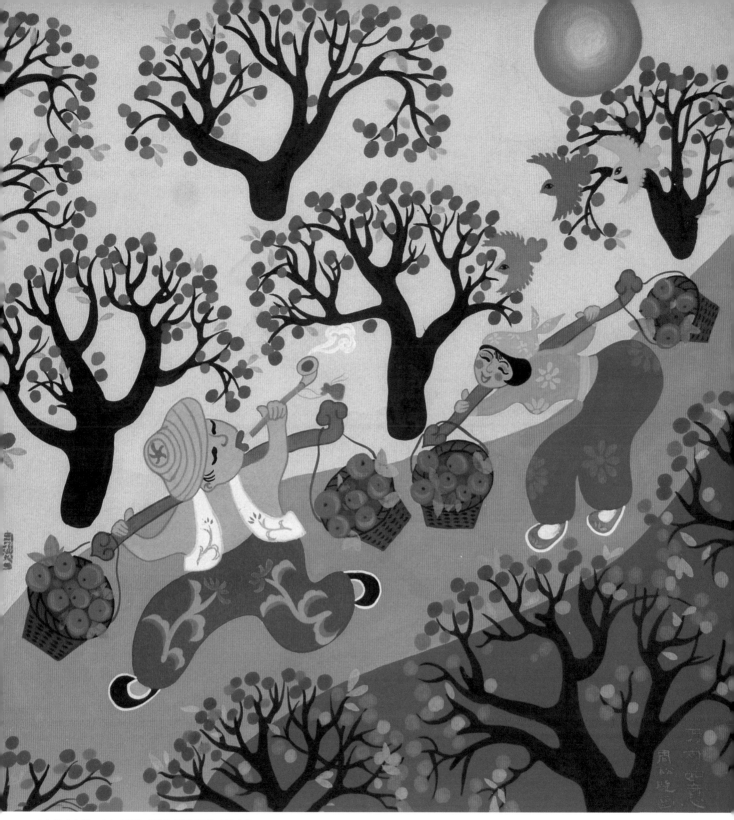

◎入选中宣部、中央文明办"讲文明树新风"公益广告

《辛勤劳动　万事如意》

作者：周松晓

时间：2012

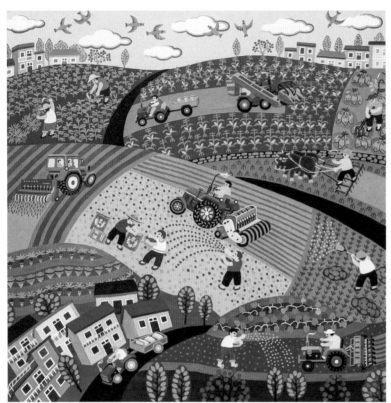

霜染秋山红满坡，农家耕种欢乐多。犁翻沃土堆新垄，机点种粮入浅窝。风凉无须擦热汗，身累还要语调和。收工已是天将晚，背回离雁一首歌。

◎入选以"丝府梦·丝路情"为主题的"2015 中国农民画'丝路行'作品展"

《秋播》

作者：武天举

时间：2015

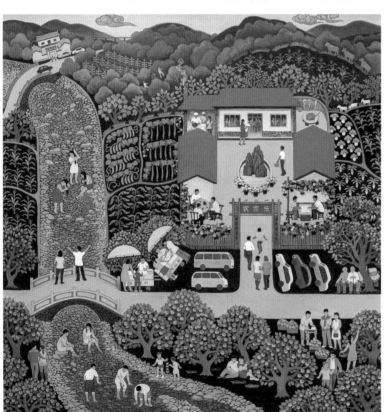

党的富民政策惠及千家万户，"农家乐"成了新农村的一道亮丽风景。

◎入选中宣部、中央文明办"讲文明树新风"公益广告

《满眼风光》

作者：王文浩

时间：2010

家乡有个风俗，娶妻、嫁女都要在大门、院子、新房和陪嫁物品上贴上"双喜"等纹样的剪纸，以示吉祥之意。瞧，老婆婆剪的"双喜"多漂亮呀！

《喜事》

作者：张新亮

时间：2013

◎入选中宣部、中央文明办"讲文明树新风"公益广告

《欢庆锣鼓》

作者：张新亮

时间：2017

◎入选中宣部、中央文明办"讲文明树新风"公益广告

《百鸟朝凤》

作者：张新亮

时间：2009

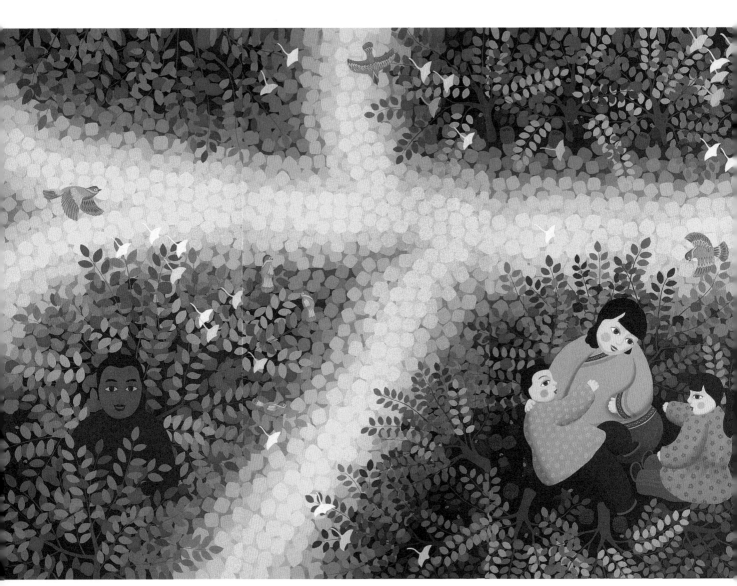

◎入选河南省公益广告

《又是好年景》

作者：魏旭超

时间：2017

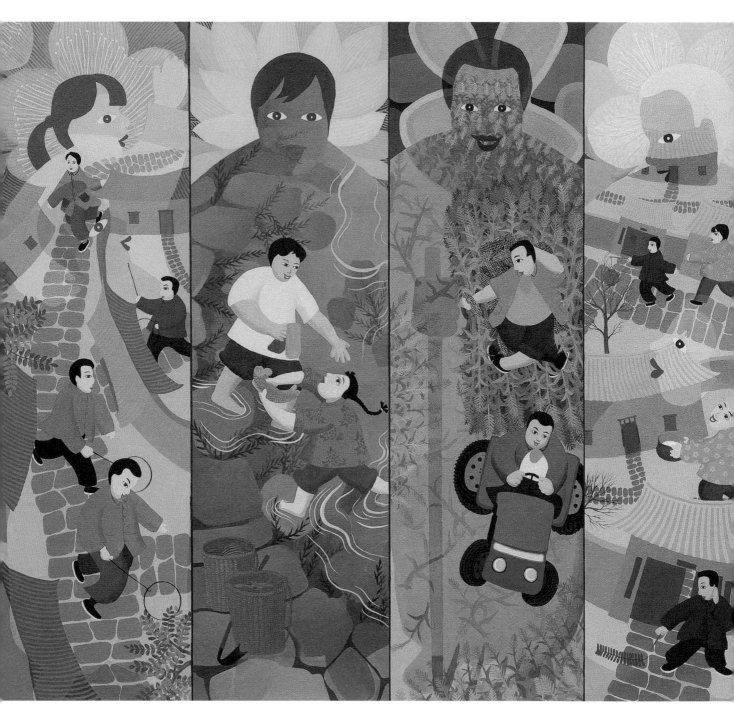

◎入选"第十三届美展·河南省优秀美术作品展"

《四季》

作者：魏旭超

时间：2016

《闹洞房》
作者：魏旭超
时间：2012

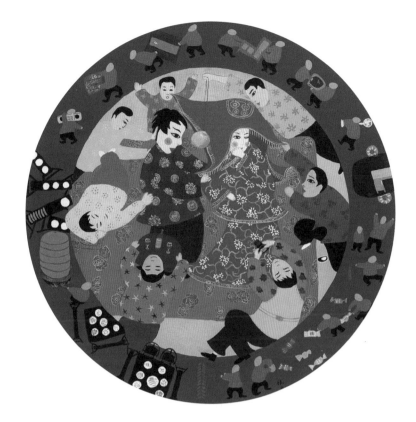

《喜在心头》
作者：张新亮
时间：2013

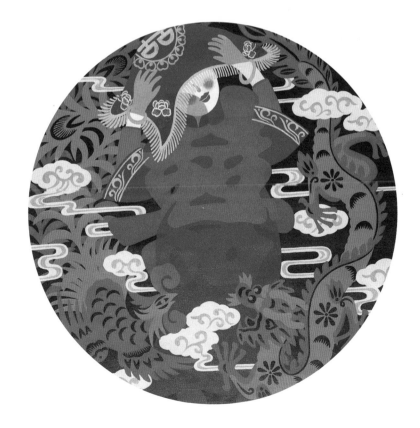

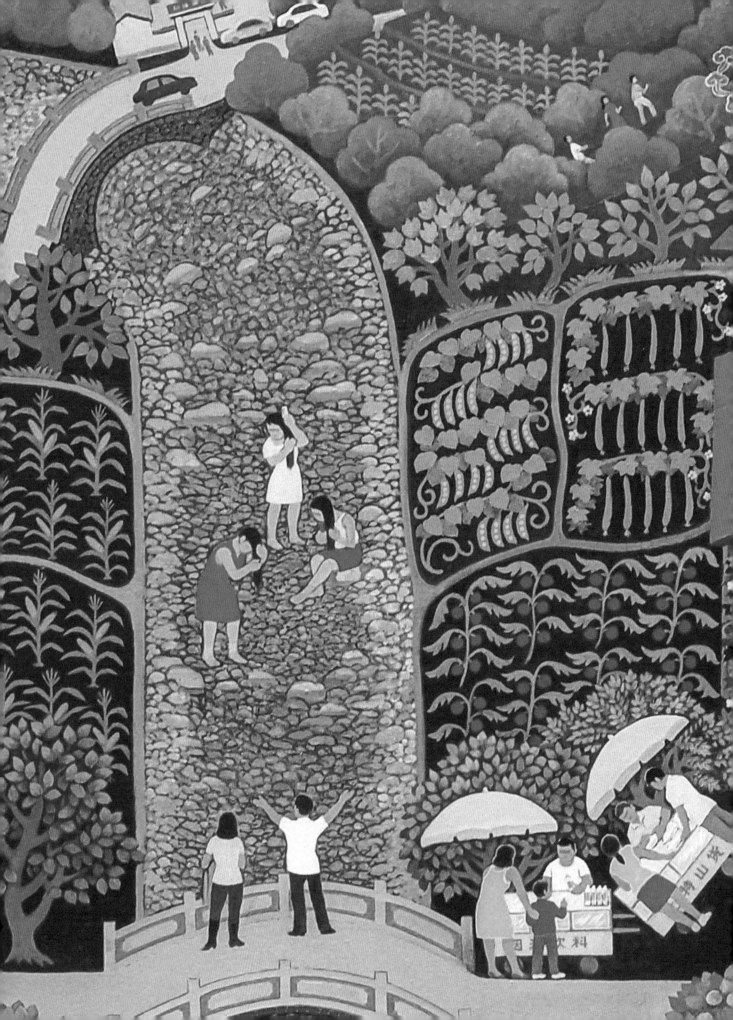

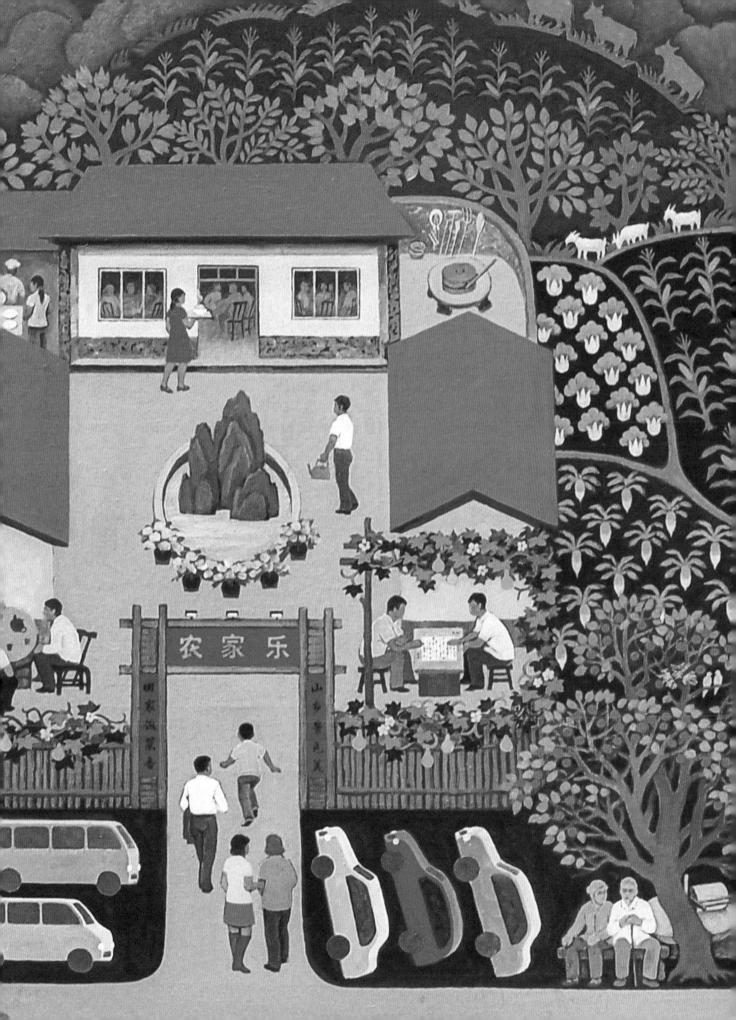

《文明征途》

作者：魏旭超

时间：2013

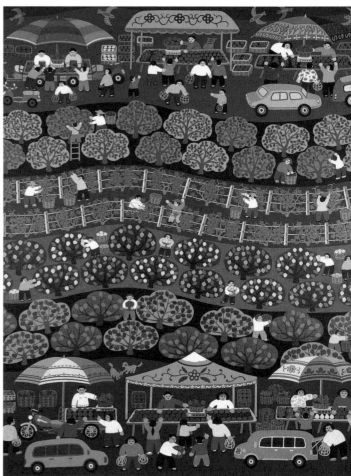

《田间地头》

作者：武天举

时间：2015

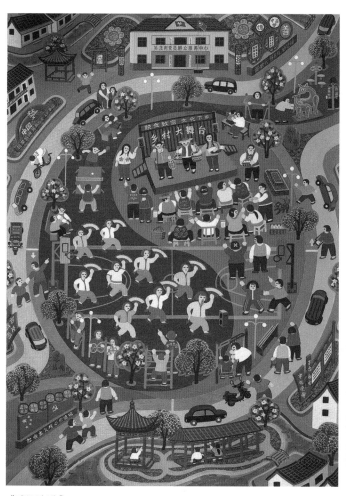

《戏语欢歌》

作者：武天举

时间：2016

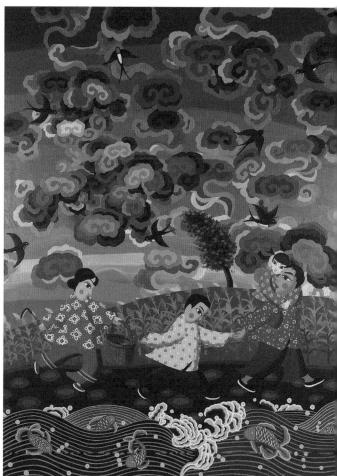

《山雨欲来》

作者：魏旭超

时间：2016

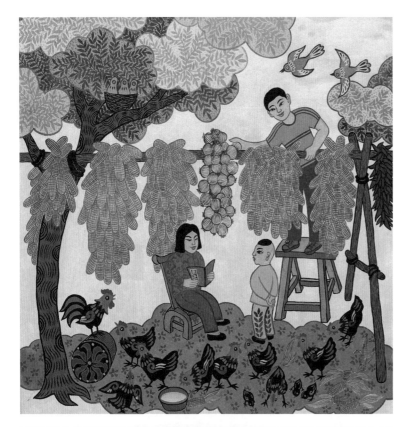

"耕读传家久，诗书继世长。"耕作可以丰五谷，养家糊口，安身立命。读书可以知书达理，修身养性，涵养品德。耕读为生，皓首穷经，起于阡陌，达于仕宦。耕读传家，是父母对儿女的谆谆教诲与殷切希望。

《耕读传家久》

作者：肖伟平

时间：2014

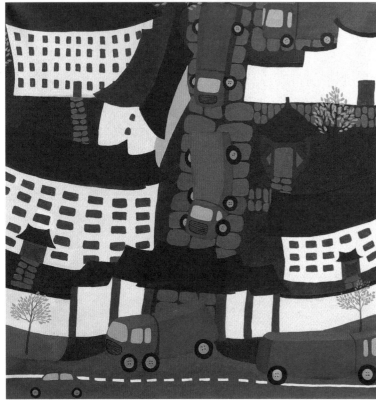

《工厂新貌》

作者：魏旭超

时间：2014

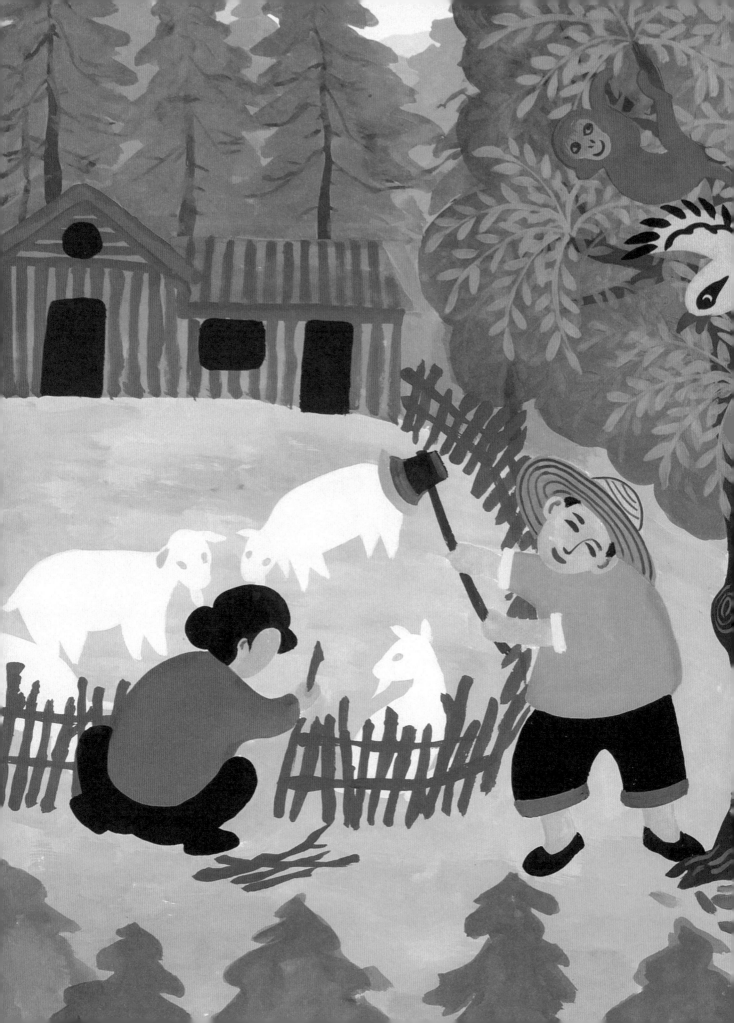

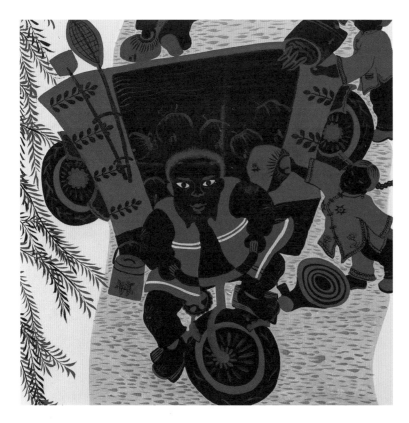

文明城市是人民的城市，人民永远是文明城市的主角。在城市的大街小巷，人人做到垃圾有分类，打包不乱丢，每个人都在用"绣花功夫"升级着城市颜值。人人参与美丽城市建设，一起呵护我们的家园。

《美丽城市我的家》

作者：王小亭

时间：2015

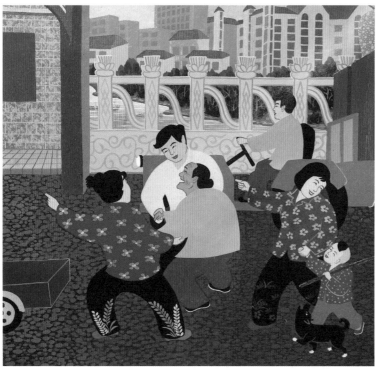

《搬新居》

作者：任明兆

时间：2015

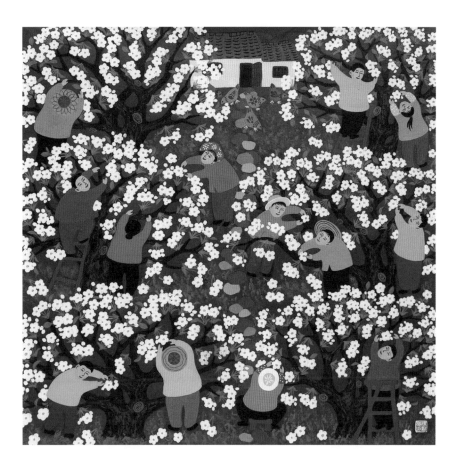

《梨园情》

作者：张新亮

时间：2015

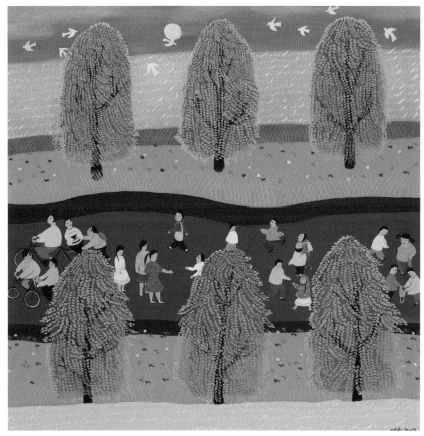

《放学了》

作者：魏旭超

时间：2013

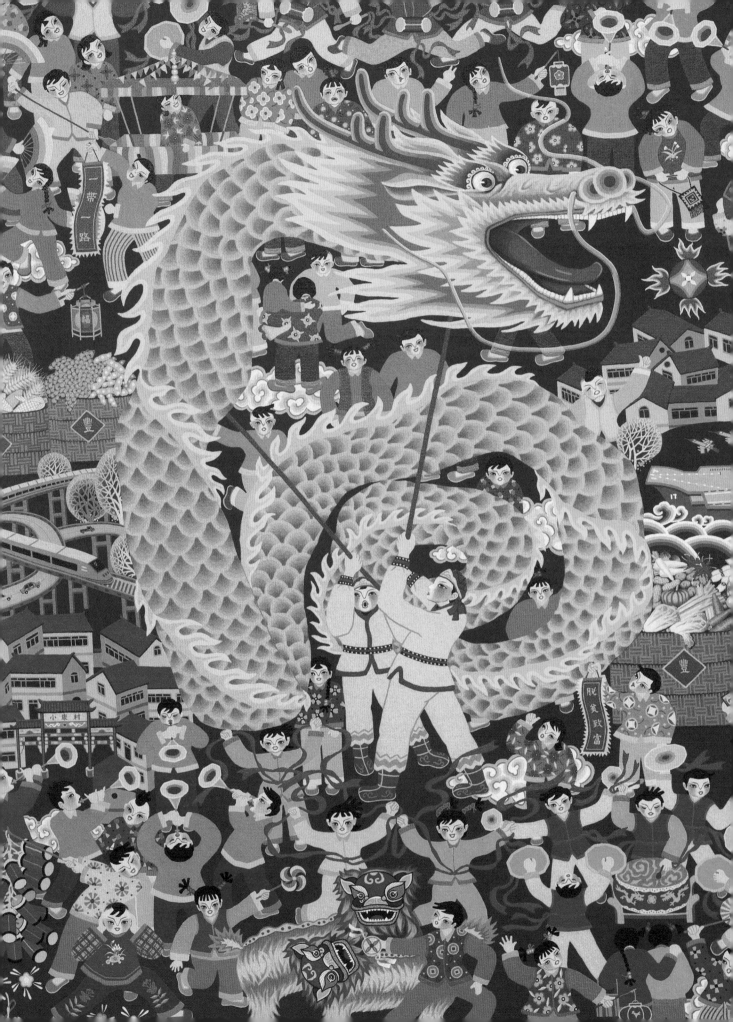

《秋收冬储》

作者：任明兆

时间：2015

《瑞雪》

作者：任明兆

时间：2016

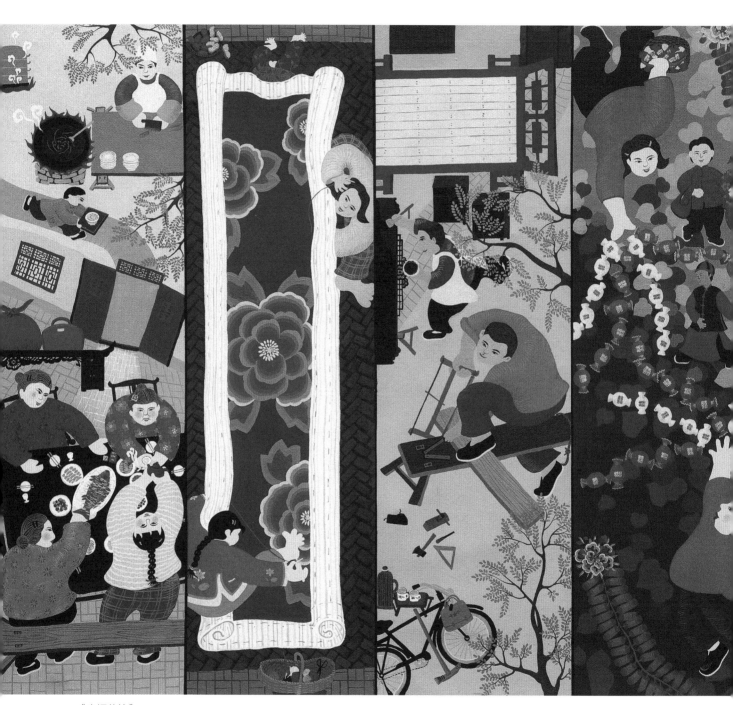

《幸福节拍》
作者：王小亭
时间：2016

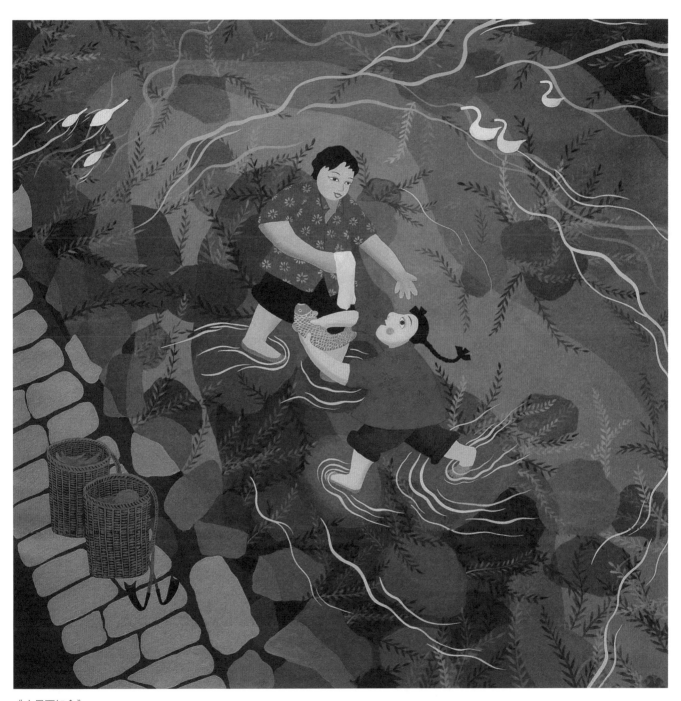

《大暑雨如金》

作者：魏旭超

时间：2018

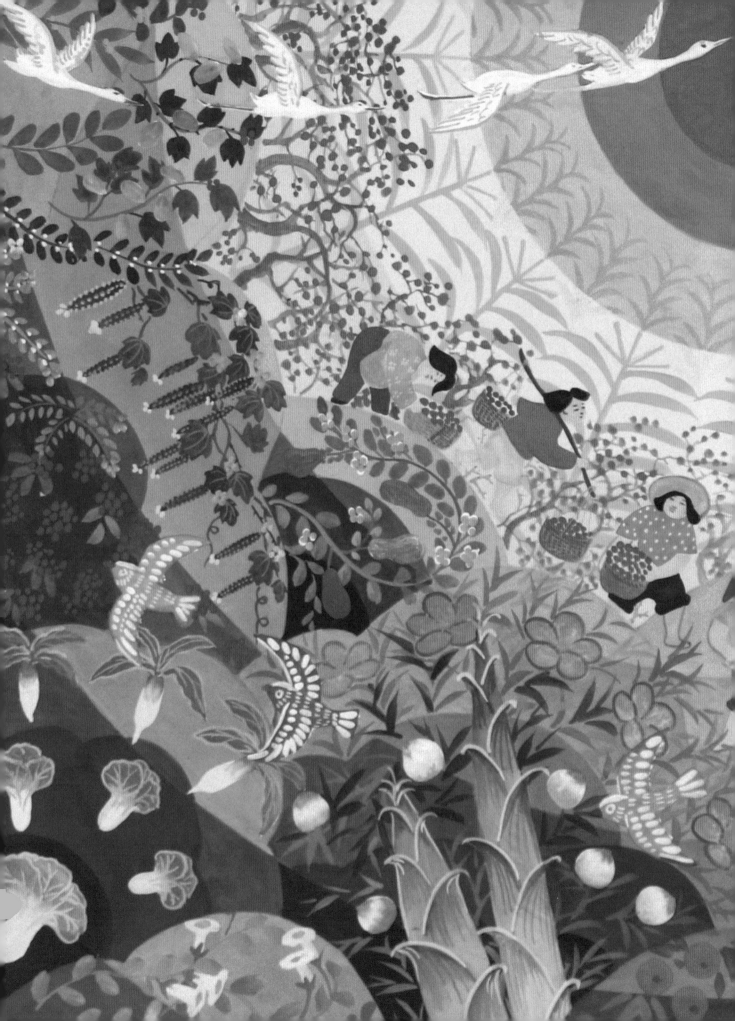

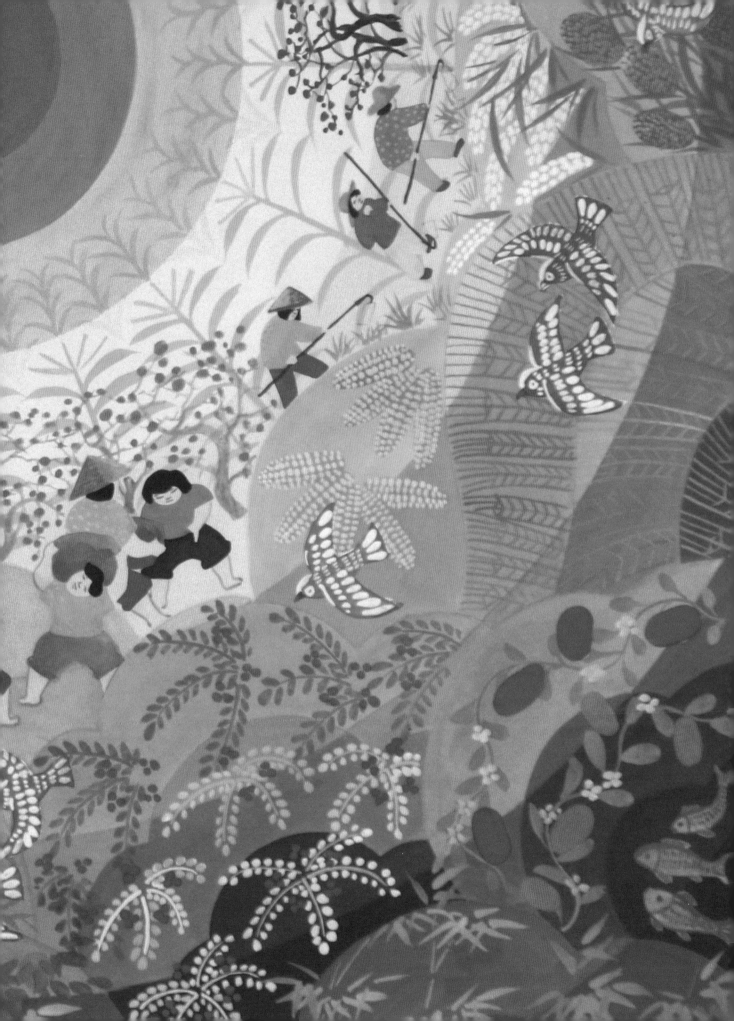

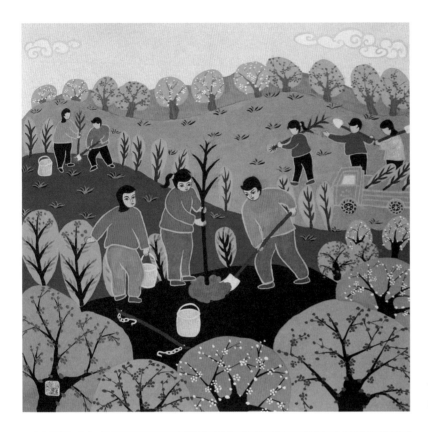

《种下致富树》

作者：解书苹

时间：2020

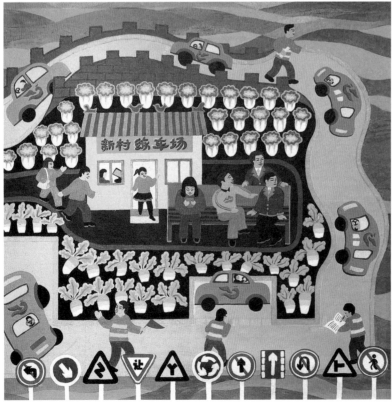

《新村新事》

作者：刘志刚

时间：2016

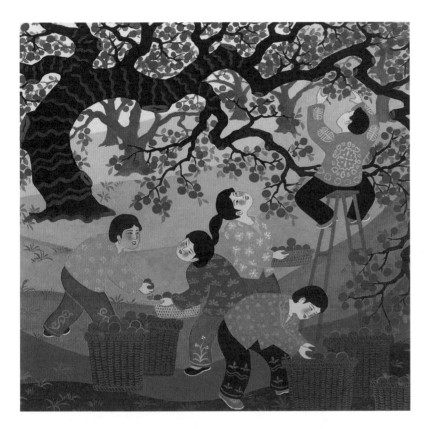

《柿子红了》
作者：任明兆
时间：2016

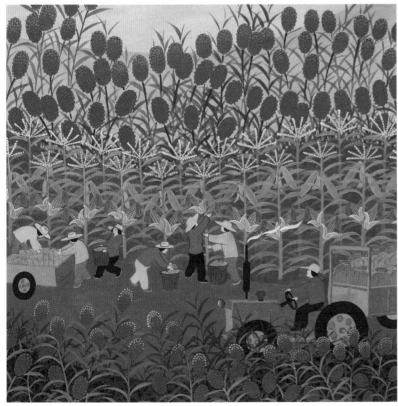

《收获》
作者：任明兆
时间：2016

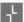

《多彩生活》

作者：张新亮

时间：2018

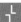

《大丰收》
作者：胡秀如
时间：2021

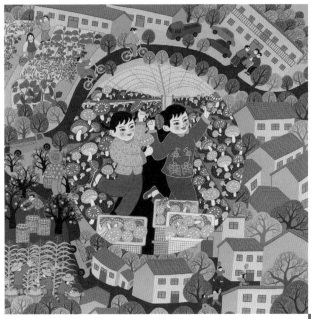

《农村新产业》

作者：张淑苹

时间：2020

《晚秋》

作者：马小妞

时间：2018

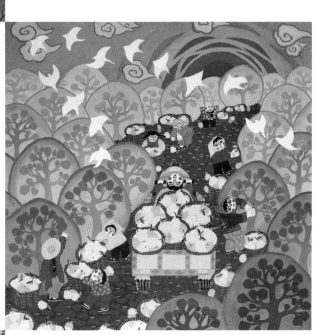

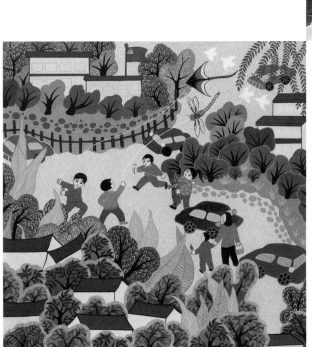

《飞翔》

作者：谷红霞

时间：2020

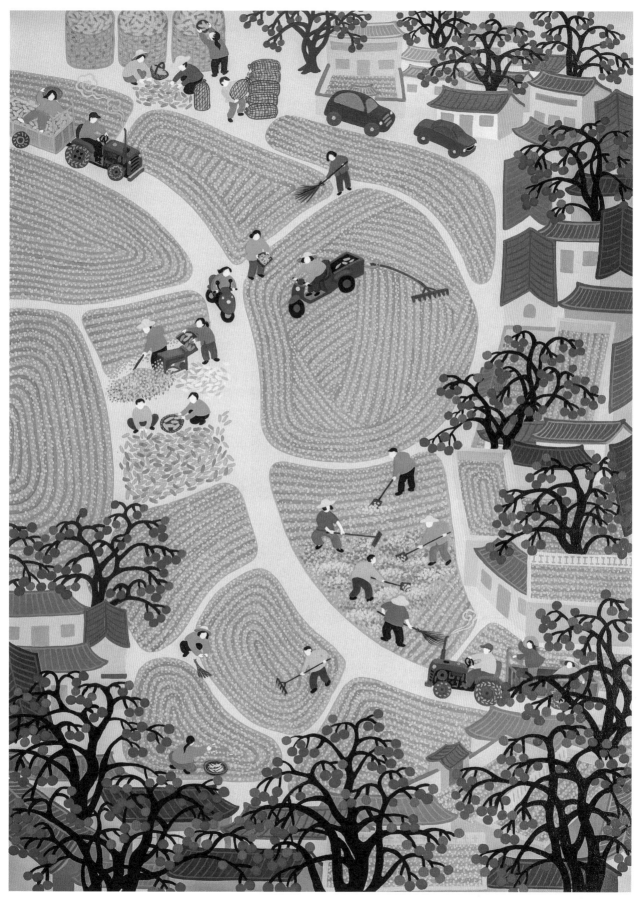

《锦绣大地》

作者：张新亮

时间：2020

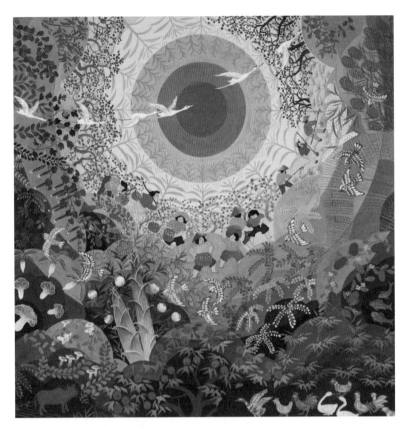

　　"雨露滋润禾苗壮，万物生长靠太阳。"生命的生长和繁衍需要太阳提供能量，太阳就像一个巨大的生命之源，为地球上的生命提供着必需的能量和物质，让万物得以生长和繁衍。正如我们的党，为我们指引正确的方向，带领我们迈步向前。

《万物生长靠太阳》

作者：任明兆

时间：2017

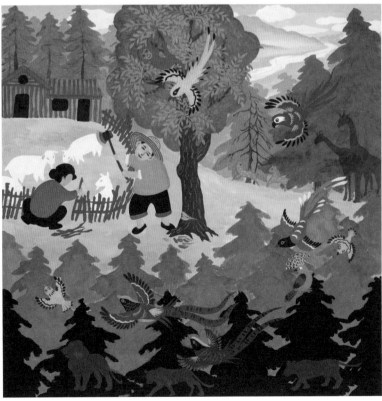

《保护环境和谐共处》

作者：张新亮

时间：2017

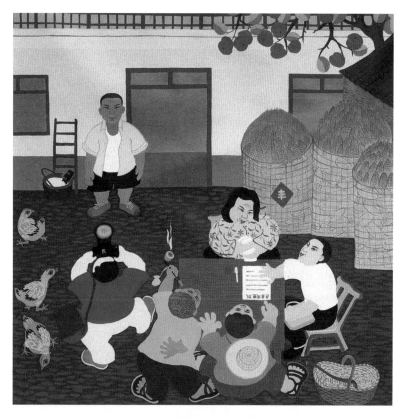

《精准扶贫》

作者：王小亭

时间：2018

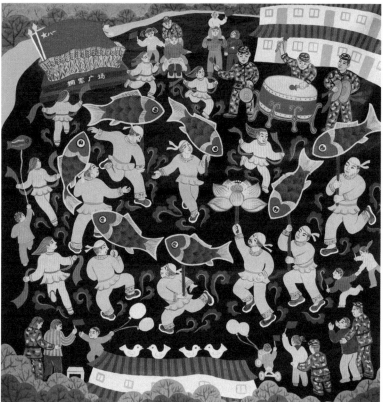

《鱼水情深》

作者：刘志刚

时间：2017

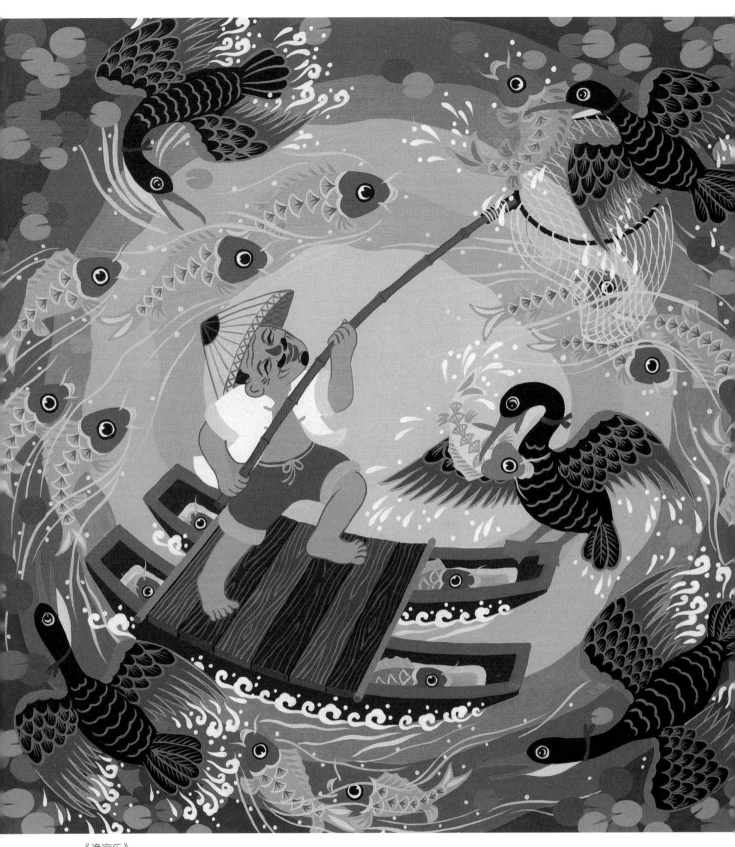

《渔家乐》

作者：任明兆

时间：2018

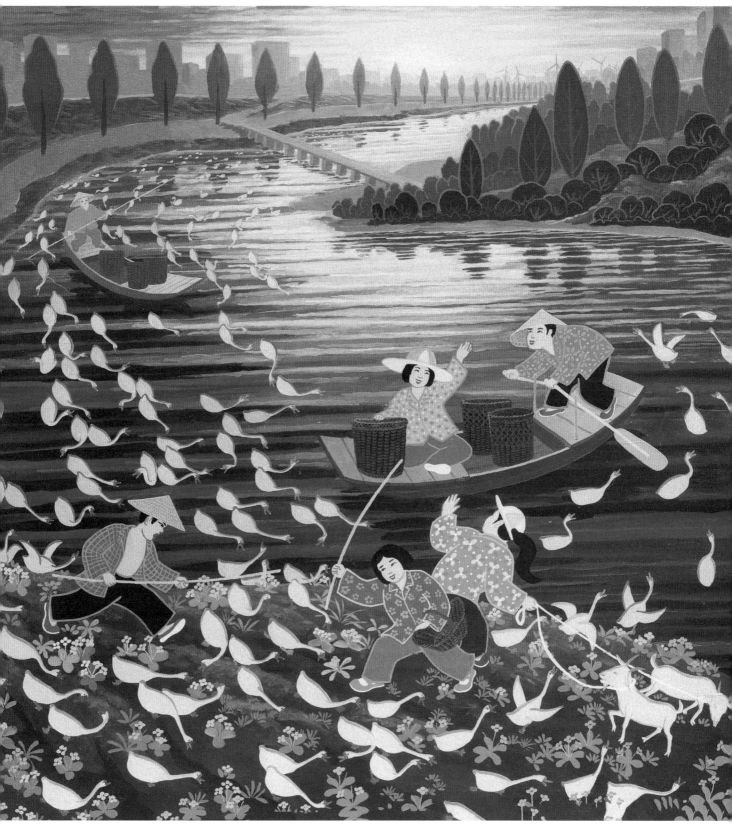

《夕阳红》

作者：任明兆

时间：2018

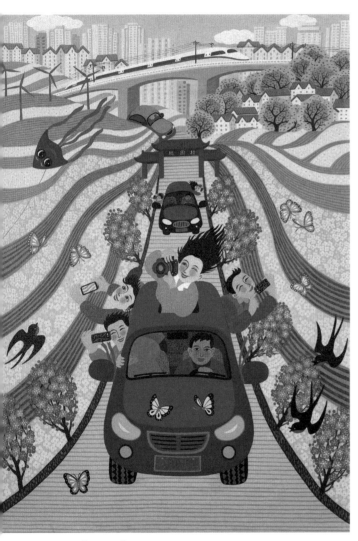

《画中行》

作者：张新亮

时间：2018

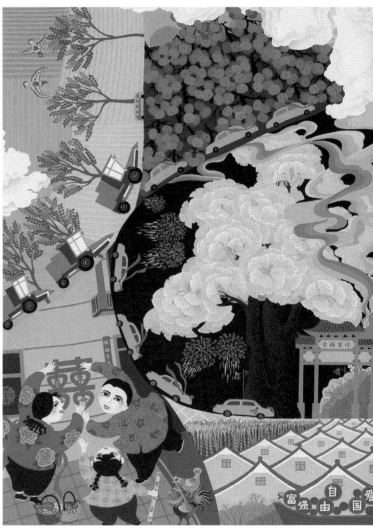

《喜事》

作者：王小亭

时间：2020

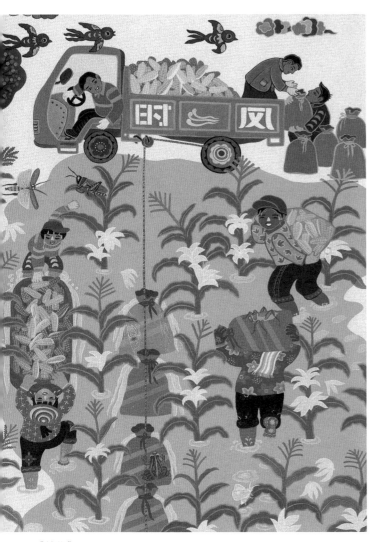

《抢收》

作者：胡秀如

时间：2021

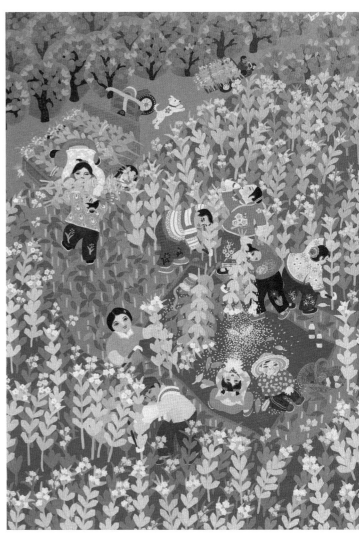

《香喷喷的日子》

作者：胡秀如

时间：2021

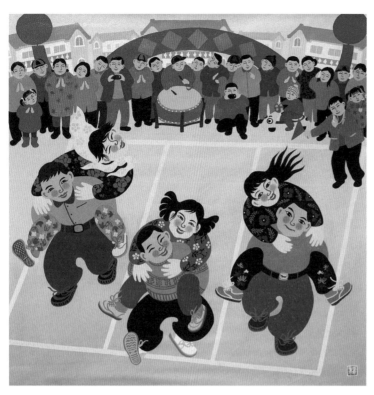

一场场充满乡味、土味、趣味的乡村运动会在乡镇轮番上演。腰包渐鼓的村民们，在赛场上挥洒汗水与激情，比拼速度和力量。赛场外更是掌声、欢呼声、呐喊声不断，展现了新时代农民健康向上、充满活力的精神面貌。

《农村运动会》

作者：张新亮

时间：2015

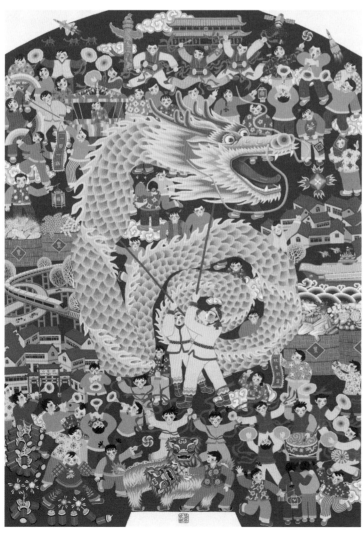

《龙腾盛世》

作者：鲁祥伟

时间：2021

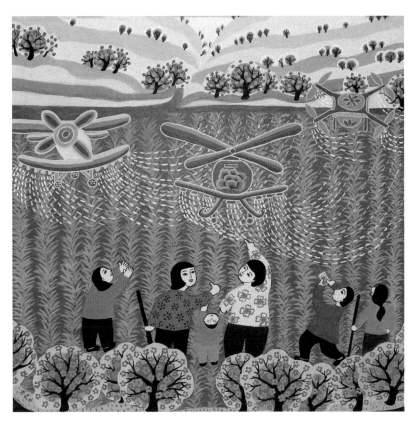

《无人机时代》
作者：杨冰如
时间：2018

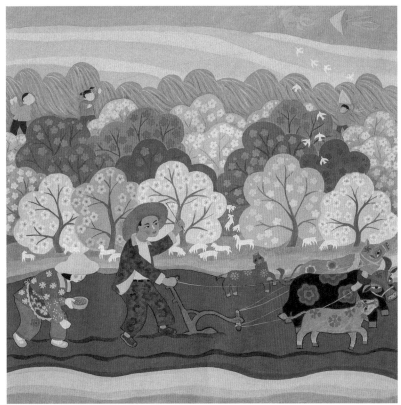

《春耕》
作者：秦春玲
时间：2021

新时代

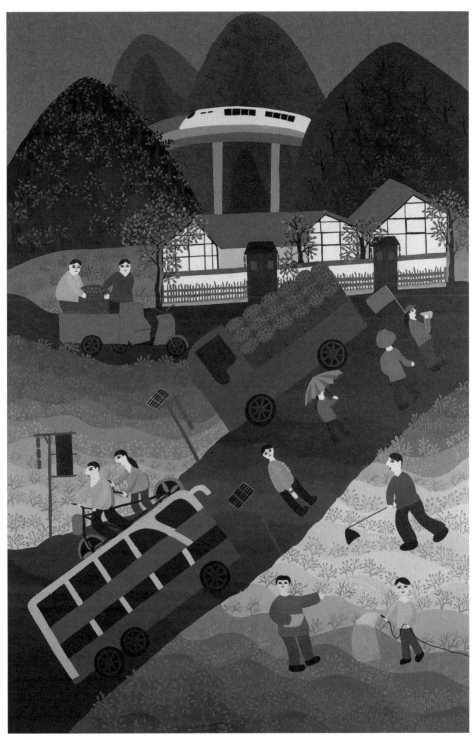

◎入选"沸腾的乡村——庆祝建党100周年乡村振兴美术作品展"

《新家乡》

作者：安幸贺

时间：2016

◎入选中宣部、中央文明办"讲文明树新风"公益广告

《人有德　路好走》

作者：张新亮

时间：2013

虽然时光在流逝，时代在变迁，但是讲道德的重要性不仅没有消减，反而与日俱增。因为道德是石，敲出希望之火；道德是火，点燃希望之灯；道德是灯，照亮人生的路；道德是路，引导人们走向和谐幸福。从现在开始，从自身做起，做一个道德的倡导者、实践者和维护者。

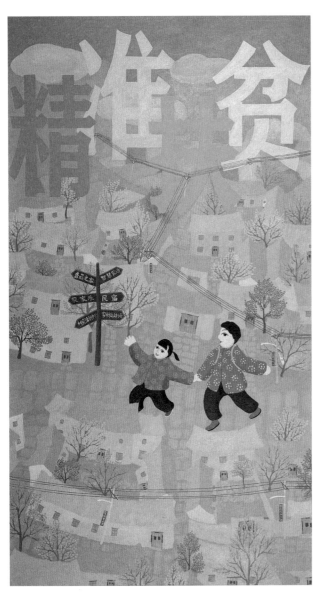

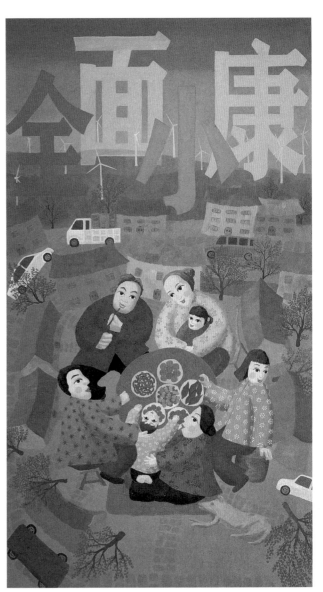

◎入选"沸腾的乡村——庆祝建党100周年乡村振兴美术作品展"

《精准扶贫》

作者：魏旭超

时间：2019

◎入选"沸腾的乡村——庆祝建党100周年乡村振兴美术作品展"

《全面小康》

作者：魏旭超

时间：2019

《共同富裕》

作者：魏旭超

时间：2019

《农村新生活》

作者：魏旭超

时间：2019

一饭一粥当思来之不易，我们在享受的美好生活，蕴含着无数人的付出。要知道一粒米从播种、生根、发芽再到最后的成熟与丰收，耗费了劳动者太多的精力与心血。一盘菜、一粒米，从田间到餐桌，背后凝结着无数人四季的辛苦劳作。我们的珍惜是对劳动的尊敬，也是对每一位劳动者的感恩。

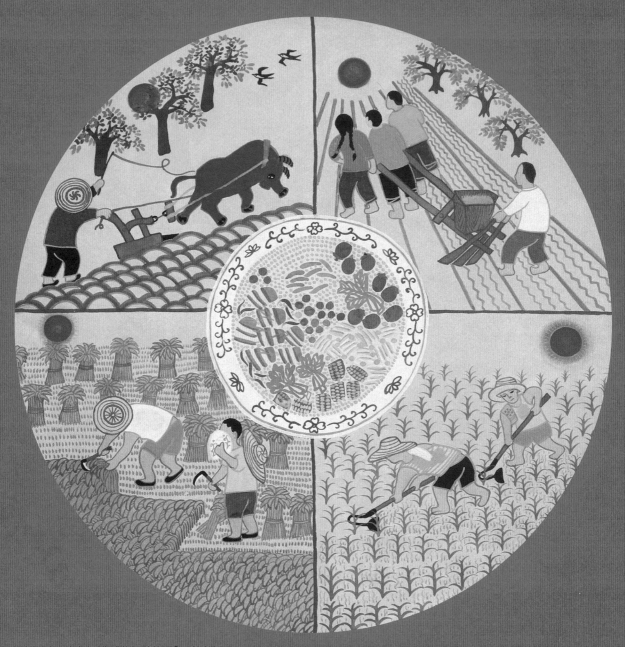

◎入选中宣部、中央文明办"讲文明树新风"公益广告

《一顿饭 忙一年》

作者：樊小敏

时间：2013

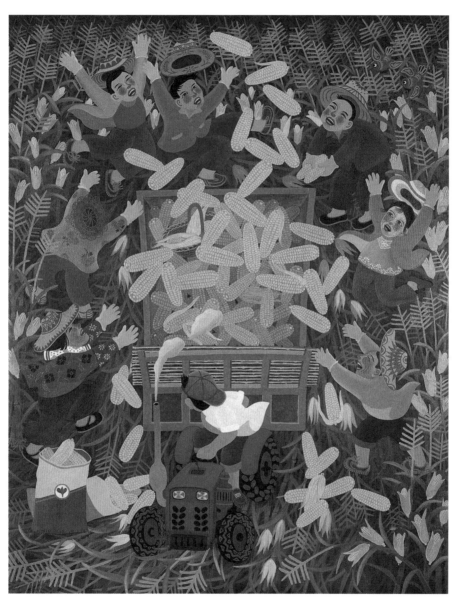

◎入选"沸腾的乡村——庆祝建党 100 周年乡村振兴美术作品展"

《喜丰收》

作者：张新亮

时间：2017

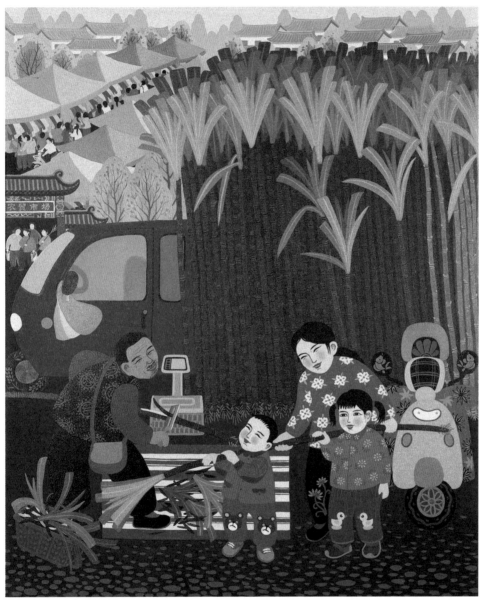

《甜在心里》

作者：张新亮

时间：2017

高空作业者是高楼大厦上的音符，整天依附着绳子在空中上上下下美化着高层建筑的外墙，他们也被人们称为"蜘蛛人"。而我觉得他们是舞蹈家，在高楼大厦之间翩然起舞，以曼妙的舞姿，为城市的美丽做出贡献。

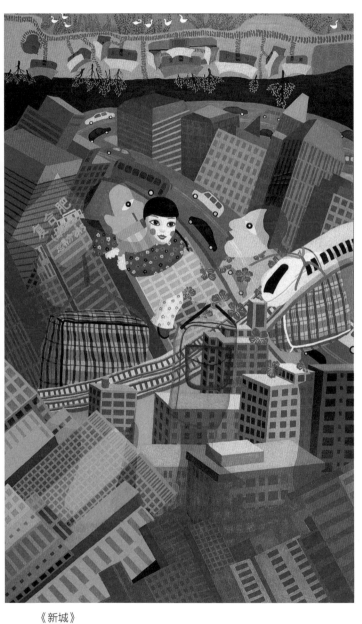

《新城》

作者：魏旭超

时间：2013

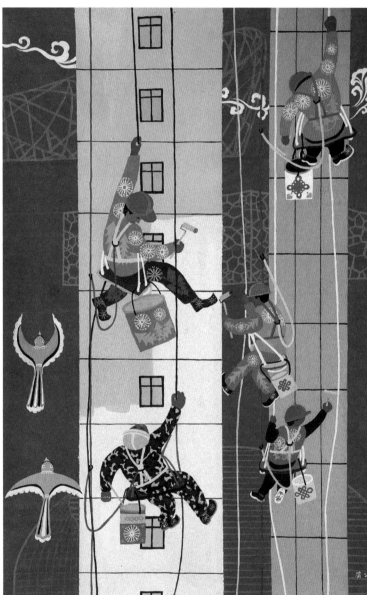

《空中芭蕾》

作者：王小亭

时间：2016

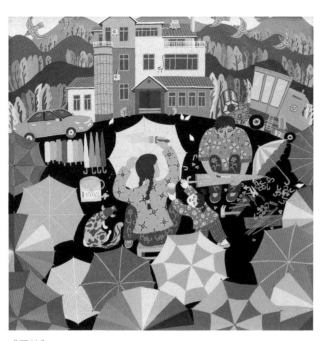

《圆梦》

作者：鲁祥伟

时间：2018

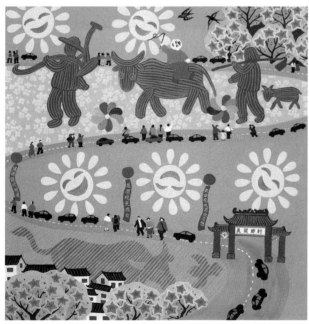

《美丽乡村》

作者：张新亮

时间：2018

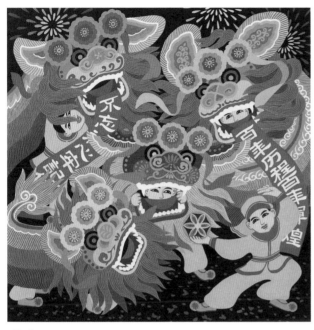

《舞》

作者：张新亮

时间：2014

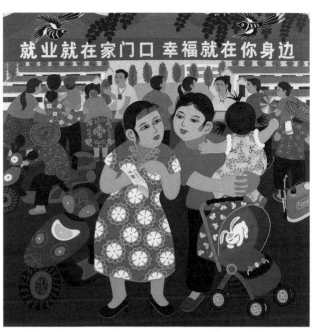

《就业就在家门口》

作者：张新亮

时间：2019

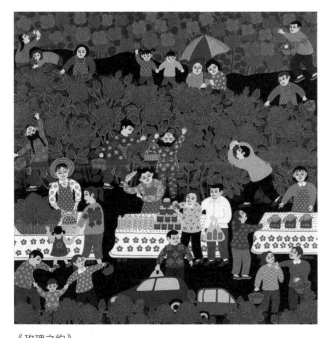

《玫瑰之约》

作者：张淑苹

时间：2019

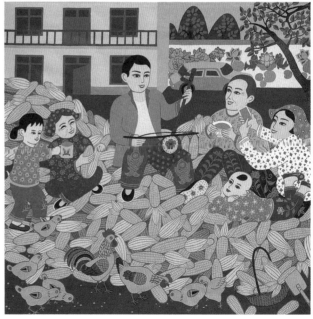

《小康人家》

作者：张淑苹

时间：2019

《爱我家园》

作者：梁素平

时间：2011

　　民间说书人，那整整是一个故事篓子，上知天文下知地理，古往今来，前三皇后五帝，无所不知，无所不晓。说书时鼓槌一响，满场子鸦雀无声，只见那刀枪剑戟冷森森，万马千军扑面来。"要听文的咱唱《施公案》，爱听武的《杨家兵》，半文半武《包公断》，酸甜苦辣《挂红灯》。"杨家将、呼家将、岳家将，精忠报国；小五义、大八义、三侠五义，义薄云天。瓦岗寨英雄开国建奇勋，梁山泊好汉不平匡正义。刘关张三英战吕布，黑老包怒铡陈世美，只说得日落西山鸟雀归，只说得月上柳梢人未去。

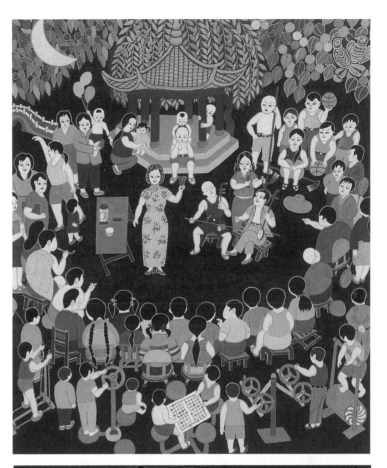

《书场》
作者：张金福
时间：1995

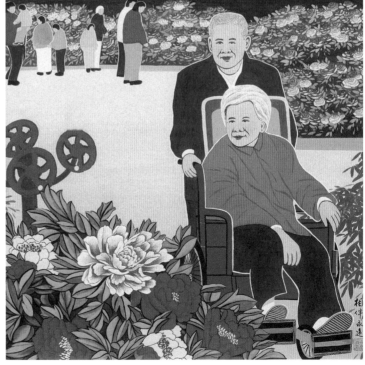

《相伴永远》
作者：胡庆春
时间：2016

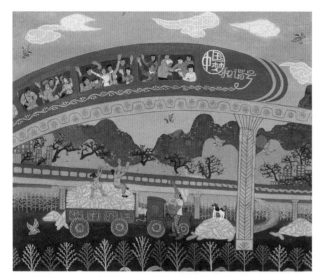

高铁开通是村子期盼已久的事。现在出远门，不仅时间短了，还舒适便捷。飞驰的高铁不但能让更多的人走进村庄，更能让村民们实现家门口就业。高铁红色游助力乡村振兴驶入"快车道"！

《和谐中国梦》
作者：吕鑫洋
时间：2019

《买新衣》
作者：鲁祥伟
时间：1996

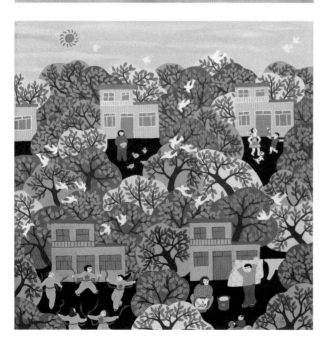

《美丽家园》
作者：梁素平
时间：2016

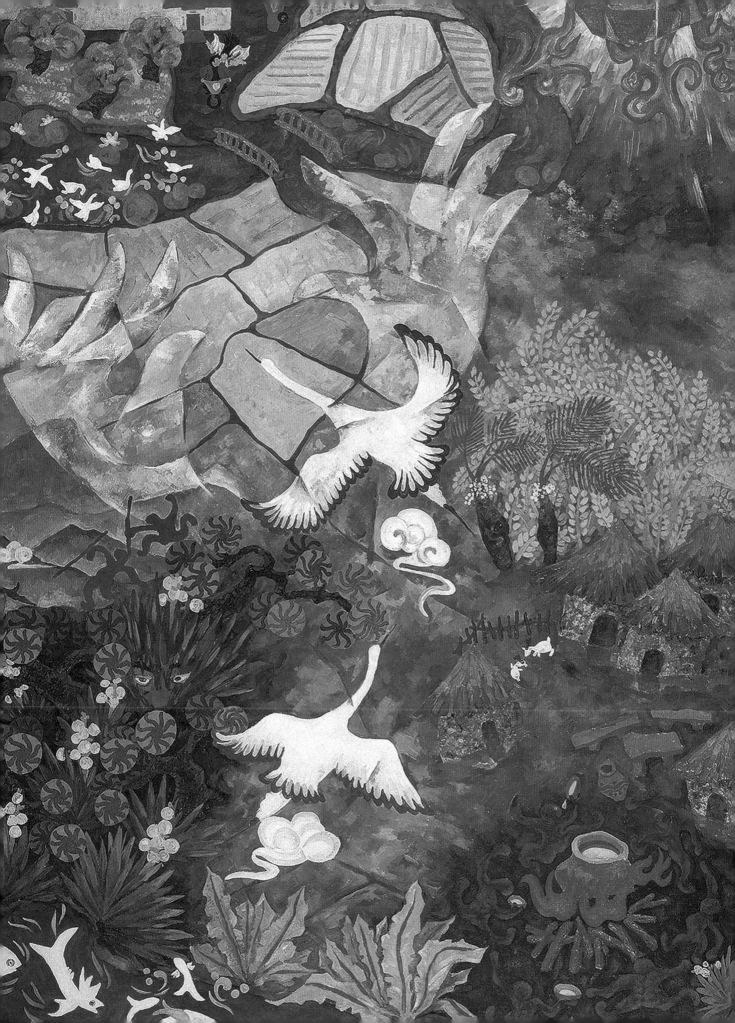

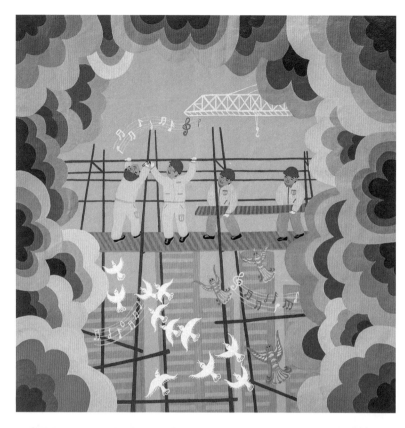

《云中歌》
作者：谷红霞
时间：2021

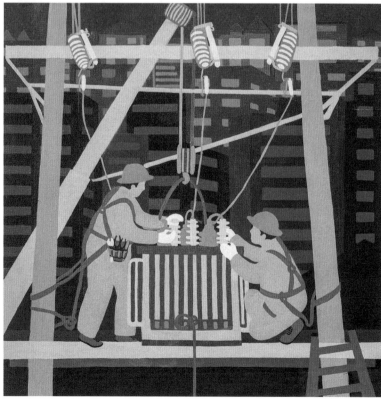

《万家灯火》
作者：杨冰如
时间：2021

《今非昔比》

作者：魏旭超

时间：2015

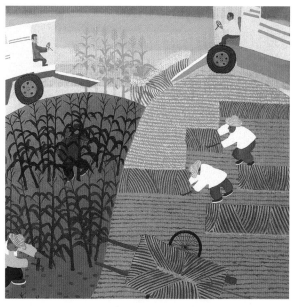

《运动》

作者：马小妞

时间：2022

《静心》

作者：周春丽

时间：2022

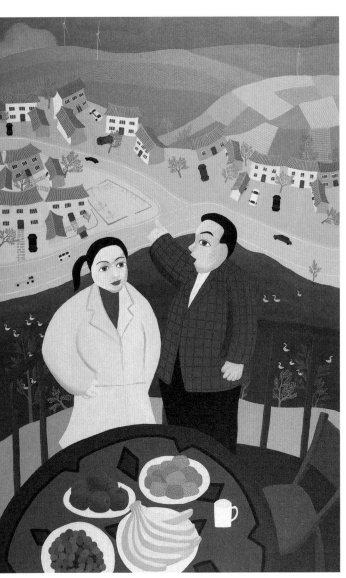

《谁不说俺家乡好》

作者：魏旭超

时间：2018

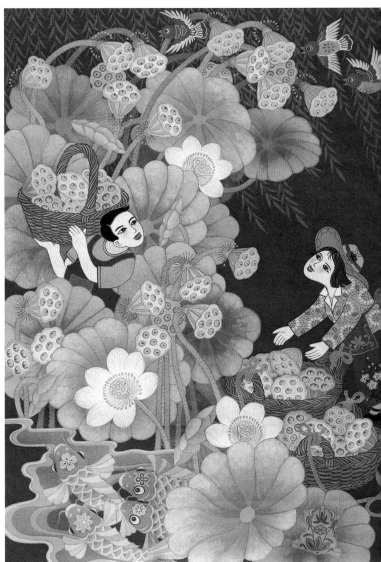

《莲年有鱼》

作者：张惠哲

时间：2021

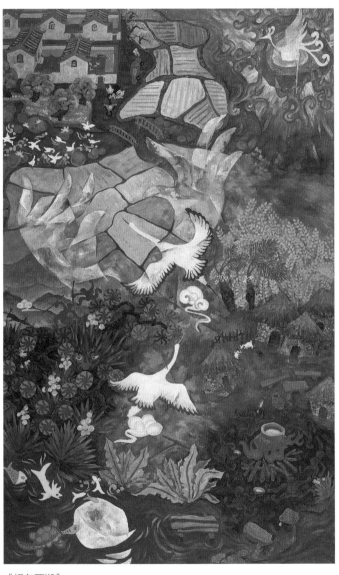

《根在贾湖》

作者：周松晓

时间：2016

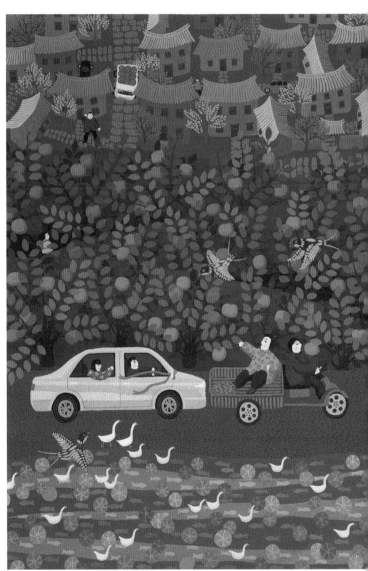

《驶进新时代》

作者：魏旭超

时间：2020

《乡村电子厂》

作者：魏旭超

时间：2018

《奔小康》

作者：魏旭超

时间：2019

《文明礼让我点赞》

作者：张新亮

时间：2017

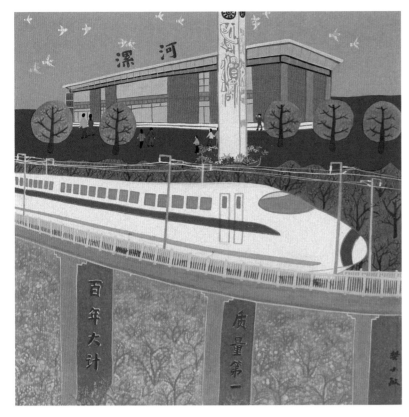

《高铁修到咱的家》

作者：樊小敏

时间：2016

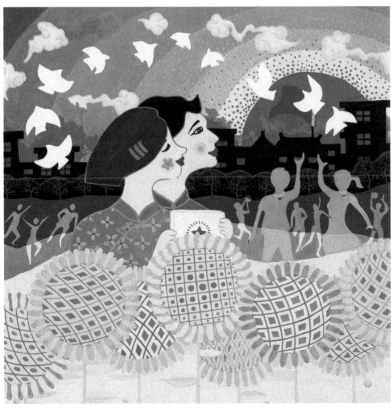

《心系祖国，追求梦想》

作者：马小妞

时间：2018

明信片

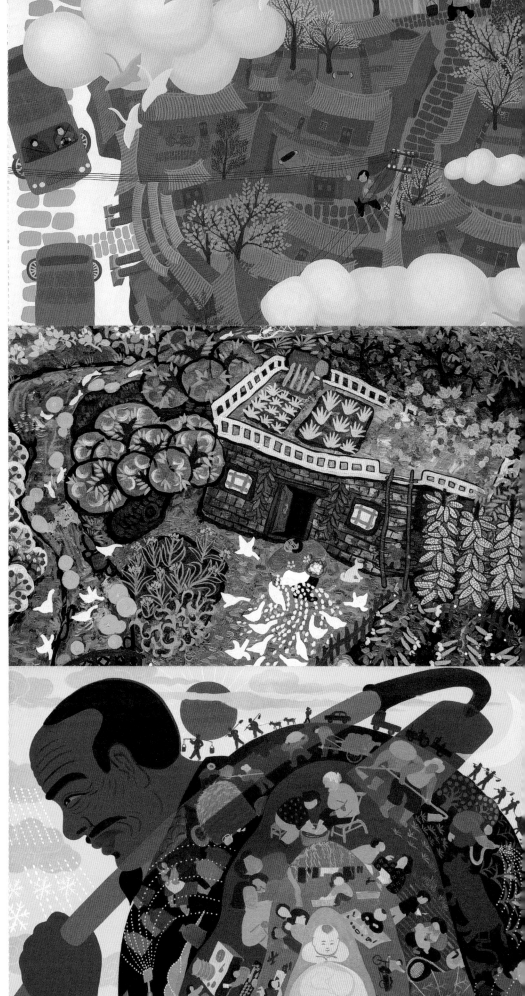

沿点线撕下即可得到精美的明信片

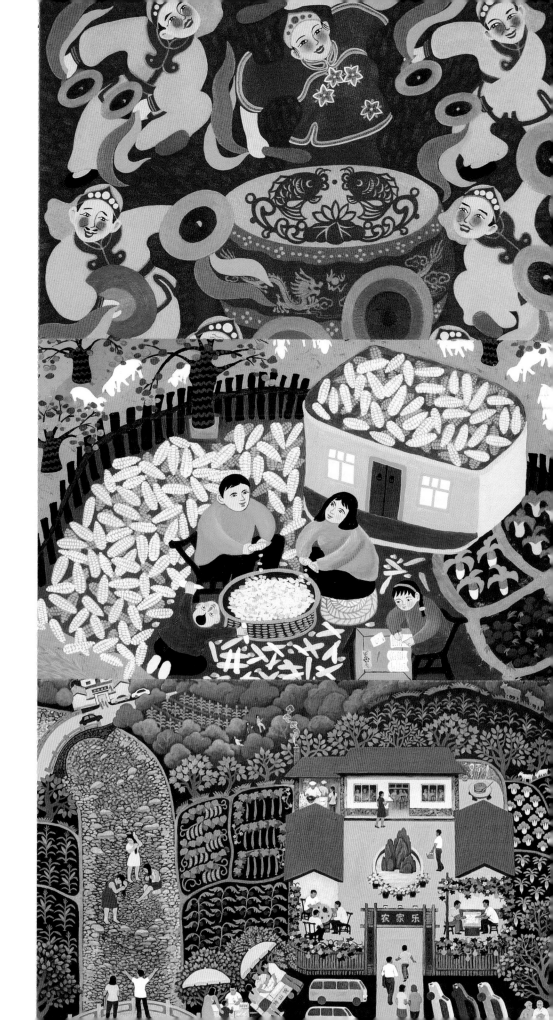

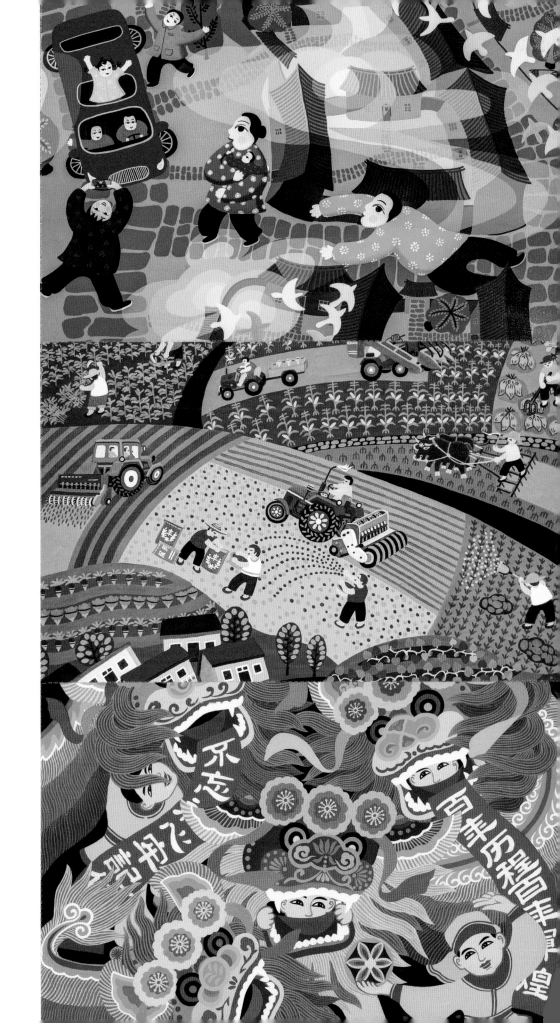

希望的
田野

农民画　舞阳

邮政编码

贴邮
票处

希望的
田野

农民画　舞阳

邮政编码

贴邮
票处

希望的
田野

农民画　舞阳

邮政编码

贴邮
票处